U0056194

5位代表性作家、
編輯的真情告白

那些年
他們眼中
的BL

序

在現代，統稱為BL（Boy's Love），以描寫男男戀情或男性之間的強烈羈絆為題材的娛樂作品理所當然地存在於市面上。

但BL作品不是憑空出現的。從小說、漫畫、電影、同人誌……等等的土壤中吸取養分，萌芽、成長茁壯為現今樣貌的BL，也曾經有過不論作者或讀者都只能隨著潮流狂奔的時期，以及看不清未來來發展的時期。

從一九八〇年代末首次發行以男男戀情為主題的商業漫畫合集以來，到以男男戀情為主題的商業雜誌頻繁創刊、休刊，「Boy's Love」、「BL」等詞彙普及化的一九九〇年代。在那些年裡，身在狂潮中的作者與編輯們，究竟是以什麼心情、什麼想法去創作BL的呢？

想聽聽那些人聊「那些年」的BL。

這就是本書的製作動機。

從BL漫畫雜誌出道，同時也活躍於一般漫畫雜誌的跨類型漫畫家的最佳範例兼先驅者，漫畫家・吉永史老師。

在BL雜誌的創刊潮中，同時連載好幾部大受歡迎的作品，忙碌到難以想像的漫畫家・小鷹和麻老師。

於同人誌時期擁有大神般的人氣，成為商業作者後，以獨特的作品風格獲得讀者穩定支持的小說家・松岡夏輝老師。

創辦BL漫畫雜誌《Image》，以此為契機創造出「Boy's Love」一詞，既是BL雜誌編輯也是小說家的霜月りつ老師。

創辦引領BL潮流的漫畫雜誌《MAGAZINE BE×BOY》，也是該雜誌首任總編輯的太田歲子女士。

想與這些業界人士聊聊「那些年」的BL。這強烈的願望奇跡般地成真，讓我們有幸聆聽五位業界的重量級人物回憶當年。

對談中提到了許多寶貴的插曲，敬請大家期待。

3

目錄

插圖　ナツメカズキ

本書刊載的資料皆為 2016 年 6 月時的資料。

しなみがふ

吉永史

Profile

出生於東京。從高中起開始進行同人創作，升上大學後也依舊持續同人活動。因以一九九三年起在同人界火紅的《灌籃高手》為同人創作題材而受到注目，一九九四年以《映在你眼底的月光》（刊登於芳文社《花音》十月號）出道。初期的BL漫畫作品《映在你眼底的月光》、《無伴奏愛情曲》（BiBLOS社／花音COMICS）、《真正的溫柔》（BiBLOS／BE×BOY COMICS）即展現出卓越的編劇能力與巧妙的心境描寫能力，因而得到許多讀者的支持，甚至有許多讀者表示「雖然平常不看BL，不過吉永史的BL漫畫是例外」。一九九七年起也於新書館少女漫畫雜誌《WINGS》發表作品，一九九九年開始連載於該雜誌的《西洋骨董洋菓子店》（新書館／WINGS COMICS）被改編成日劇，一躍成為知名的少女漫畫家。從這時期起，發表的BL作品開始減少。二〇〇二年於BiBLOS《BE・BOY GOLD》十二月號發表《我永遠的情人》（收錄於《愛呀～別說的好》太田出版／fxCOMICS）後，不再進行商業BL創作，但仍會以自己作品中的男性角色為主角描繪番

よ

我認為，大多數喜歡ＢＬ的人
都喜歡有劇情的故事。

外篇故事，並以同人誌的形式發售。二〇〇六年起
停止同人創作，二〇一五年又再次開始同人活動。
二〇〇四年開始於白泉社少女漫畫雜誌《MELODY》
連載《大奧》、二〇〇七年於講談社青年漫畫雜誌
《Morning》連載《昨日的美食》至今（二〇一六
年）。二〇〇二年以《西洋骨董洋菓子店》獲得第
二十六屆講談社少女部門漫畫獎、二〇〇六年以《大
奧》（白泉社／JETS COMICS）獲得第五屆Sense of
Gender獎。除此之外，《大奧》還榮獲第十屆文化廳
媒體藝術展漫畫部門優秀獎（二〇〇六年）、第十三
屆手塚治虫文化獎大獎（二〇〇九年）、二〇〇九年
度James Tiptree, Jr獎（二〇一〇年）、第五十六屆小
學館漫畫獎少女部門獎（二〇一一年）。

出版與閱讀同人誌都是很快樂的事

—— 從BL商業雜誌出道前，您就一直創作同人誌了呢。

吉永 我的第一個二創（二次創作）作品是《凡爾賽玫瑰》。那時我非常非常喜歡《凡爾賽玫瑰》，喜歡到覺得不出它的同人誌的話，肯定會後悔一輩子。下定決心後，我畫出了超過九十頁的同人誌，高中時第一次做同人誌就這麼多頁數（笑）我對《凡爾賽玫瑰》的熱情就是有這麼澎湃呢。我還記得那時候因為熬夜畫圖，勉強拖著想睡到快死掉的身體去補習，也許是臉色太難看了吧，甚至被補習班的老師關心我怎麼了。當時還有一件難忘的事，就是補習班下課後，我搭著電車，準備把原稿帶去印刷廠送印，在電車裡，我對面的大叔看的報紙上印著昭和天皇駕崩的號外消息。

—— 一九八九年一月七日嗎？果然會讓人忘不了呢。

吉永 印刷廠的小姐也因此忙著回覆打來詢問販售會是不是能如期舉行的電話。那

10

位小姐看到我的原稿時，很驚訝地說：「第一次出同人誌就畫了這麼多頁嗎？」那次是我人生第一次，也是最後一次熬夜畫稿子。因為實在太痛苦了，所以在那之後，不論是畫同人誌或商業雜誌，我都不再熬夜畫圖了。

——您在學生時代出了許多同人誌呢？

吉永　是啊。不過是從看了《灌籃高手》之後才開始狂出本的。在那之前，我一直很羨慕迷上[3]《足球小將翼》之類當紅作品的朋友們。我是打從心底喜歡漫畫，也從朋友那兒借了許多很精彩的、不同作者的同人作品來看。雖然看各式各樣的同人誌時也很愉快，但假如看的是自己著迷的作品的同人誌，快樂的程度應該會完全不同吧？我不禁這麼想。在《凡爾賽玫瑰》之後我也稍微畫過一些《銀河英雄傳說》的同人誌，但是和當紅作品比起來，出這兩部作品同人誌的社團不多，所以能看到的本子也相對地少。

——後來才有了命運般的邂逅嗎？

吉永　是的！自從迷上《灌籃高手》後，不管出同人誌或看同人誌，都是超級快

樂的事（笑）。由於太快樂了，所以我開始想，要是今後也能一直這樣下去該有多好。當時我還是學生，是被父母撫養的身分，而且又快畢業了，由於已經找了藉口對父母說，就算畢業後還是要繼續畫同人誌，這樣一來也只能把畫漫畫當工作了吧，我當時是這麼想的。那時我認識了漫畫家⁴尾崎芳美老師，由於兩人住得頗近，因此我有時會去她那邊幫忙趕稿。那時尾崎老師還很嚴肅地問我：「妳將來打算怎麼辦呢？」可能是因為我只顧著畫同人誌，既沒投履歷，也沒報考任何檢定或證照，才會讓尾崎老師很擔心為畫同人誌而出道成為商業漫畫家的人也開始變多了，年前後，像尾崎老師那樣因為畫同人誌而出道成為商業漫畫家的人也開始變多了，不過一九九〇所以我也模模糊糊地抱著「說不定我可以把畫漫畫當成工作」的想法。

——《灌籃高手》在同人界走紅的一九九〇年代初期，也是BL漫畫雜誌大量創刊，需要許多漫畫家的時期呢。

吉永 雖然從一九八〇年代末期就有像⁵高河弓老師或CLAMP老師那樣在同人誌界走紅後出道成為商業漫畫家的大手同人作者，可是她們的商業作品大多是發

表在非ＢＬ漫畫雜誌的《WINGS》上，而且主要都是《天使夜未眠》或《聖傳》之類的奇幻作品。所以當時我認為，想畫商業漫畫，但不想以男女戀愛為內容的話，就只能畫那類的奇幻故事了。對於不想畫男女戀愛故事也不想畫奇幻故事的我來說，成為漫畫家是很困難的事，我原本是那麼想的。但就在我開始煩惱將來到底要做什麼才好的時候……大概一九九二、九三年時吧，正好是ＢＬ漫畫雜誌開始大量創刊的時期。雖然原創漫畫和二創不同，可是我終於看到一條可以創作與自己那些ＢＬ同人誌內容較接近的故事的職業漫畫家之路了。不過當時也有一些堅持不成為職業漫畫家的同人作者，所以也不是所有人都想藉著同人誌往職業漫畫家發展呢。

——就某方面來說，同人作者有主導權，可以決定要不要畫商業漫畫呢。

吉永　因為是出版社邀請同人作者在雜誌上刊載作品的嘛。雖然這只是我個人的感覺，但我覺得在ＢＬ雜誌方面，比起編輯，漫畫家是比較強勢的一方。就算不在商業雜誌發表作品，我還是可以畫想畫的同人誌，大概就是這種感覺吧。和一般漫畫

家必須低頭拜託編輯給他們工作機會的權力關係不太一樣。

──在ＢＬ漫畫雜誌創刊之前，就已經有，《JUNE》那樣的雜誌了。您有想過投稿《JUNE》或把作品帶去給《JUNE》的編輯看嗎？

吉永 那倒是沒有。雖然《JUNE》可說是耽美作品的代名詞，但我想畫的並不是耽美風格的故事。喜歡《灌籃高手》而畫了許多二創作品的我，喜歡的是在社團中揮灑汗水的健美男人們談戀愛、最後運動到床上的世界。雖然我能以讀者身分享受《JUNE》的作品，但耽美風格的故事和我最萌的類型還是不同的。雖說少年愛（變童戀）是ＢＬ的起源，對我而言像少女漫畫般的《風與木之詩》和《天使心》（萩尾望都）我也很喜歡，覺得它們是唯美浪漫的故事；可是說到ＢＬ式的「萌」，少女漫畫中讓我有那種感覺的反而是青池保子老師與山岸涼子老師的作品。

──說到青池老師的作品，就是《浪漫英雄》和《夏娃之子》吧？

吉永 是的。看到 8 伯爵因為盯著直男鐵血克勞斯少校的屁股看而被少校罵、被少校踢的場面，就會讓我覺得很萌（笑）。《夏娃之子》主角之一的巴吉魯是同志，

14

我非常喜歡他與後來出場的高杉晉作之間的對手戲。我似乎很喜歡同志角色猛烈進攻可是卻徒勞無功的劇情。比如山岸涼子老師的《日出處天子》，我也非常喜歡。

—— 是被殿戶王子與毛人之間的關係所吸引嗎？

吉永 作品本身我當然是很喜愛的，不過要說最吸引我的地方，就是直男毛人那超級沒神經的態度。他真是超級不解風情的（笑）。我覺得英劇《神探夏洛克》裡福爾摩斯和華生的關係也有點類似那種調調。其中一個是超級天才，另一個只是平凡的普通人，但是對天才來說，那個普通人卻是必要的存在。我喜歡那樣的關係。雖然我對美少年沒什麼興趣……不過我可能有點萌《波族傳奇》裡的亞朗吧。他無法完全拋棄普通少年的感性，偶爾會因此與艾多加起衝突，這部分的劇情真是太棒了（笑）。與其說他和艾多加的關係讓我覺得萌，還不如說是因為亞朗最根本的部分與艾多加不同，無法變得像艾多加那麼達觀，所以我才覺得很萌。我想，神經大條、韌性很強的普通人應該是我的萌點吧。當這類的普通人被強迫中獎成為優秀人士眼中的特別存在時，「我不行啦——！」像這樣因為承受不了那重擔而困擾的樣

子實在是太可愛了。

不能在商業誌裡畫自己最萌的萌點

——關於自己的萌點，有沒有什麼啟「萌」作品或角色呢？

吉永　唔……我自己也想知道，但應該沒辦法分析出來吧。因為從小到現在，自己吸收的資訊太多太多了。喜歡米黃色的人應該不會特地去思考自己為什麼喜歡米黃色吧（笑）。當然，還是有些人說得出明確的理由，可是大多數人應該是無法搞清楚最根本的原因吧。不過我覺得，人們是因為看過與自己感性契合的作品，才會產生「我萌這個」的自覺。如果世界上沒有米黃色，喜歡米黃色的人應該不會知道自己喜歡米黃色吧。是因為有人提供那樣的作品給自己看，所以自己才能明白「我喜歡這類的作品」。

因此，察覺自己喜歡ＢＬ或帶著ＢＬ味的作品，其實也不需要什麼特殊的理

16

由。不是因為腐女有怪異的興趣，或是因為發生過什麼外因性的心靈創傷，才會喜歡上ＢＬ。單純是因為有人提供了那樣的故事，而我們對那些故事產生反應而已。

——提供您萌點的，除了ＢＬ漫畫和ＢＬ小說外，應該還有其他的東西吧？

吉永　我也喜歡大叔，這邊的萌點主要是由電視劇提供的。就算是小說漫畫，比起故意把男性間的戀愛作為重點的商業ＢＬ作品，作者不經意地描繪出來的人際關係更讓我覺得有魅力。我畫過《銀河英雄傳說》的同人誌，也知道作者田中芳樹老師不喜歡同人式的ＢＬ妄想，但還是不禁會冒出「可是，他們明明就是那樣的嘛……！」這種想法。比如[9]帝國雙璧的組合，其中一個是討厭女人卻到處獵豔的花花公子，可是比起那些女人，他很明顯更重視最要好的朋友。另一個則是把花花公子視為唯一摯友，可是又深愛著妻子，絕對不會對花花公子產生情愫的耿直男人。這樣的組合很難讓人不萌啊。

——也就是說，純粹耽美的作品反而無法引起您的興趣？

吉永　身為讀者，我還是可以享受那樣的故事。有很多人喜歡耽美風格的故事，我

朋友裡也有喜歡耽美作品的人。一九九〇年代初期，山藍紫姬子老師的《虹之麗人》和花郎藤子老師的《恐怖的男人們》之類的耽美小說都是出成精裝書，不是一般平裝版或文庫本（Ａ6版）小說。借我不少那種精裝本耽美小說的朋友特別喜歡雙性人的故事。我想，如果故事裡的雙性人在劇中的表現和女性沒兩樣的話，我朋友應該就不會那麼喜歡雙性人的故事。就我自己來說，雖然沒有特別喜歡雙性人的故事，但也因為那些作品而明白，原來角色之間的關係也可以用這種方式詮釋。不過，正因為明白耽美作品的魅力在哪裡，反而可以了解，耽美不是我想畫的東西。

——您是從一九九四年開始在商業雜誌上發表作品的，當時就已經很明確地知道自己想畫什麼樣的故事了嗎？

吉永　那時的我已經很明確知道自己想畫什麼樣的作品了，不過我不認為編輯肯讓菜鳥新人自由地畫想畫的東西。當時我因同人活動認識在出版社工作的人，透過介紹，在名為《花音》的ＢＬ雜誌上發表作品。可是原創故事與二創不同，必須想出背景和角色等各種設定才行。二創時是以原作作者塑造得很立體的角色為基礎，想

像角色們在這種情況下會說出這種話、在那種想像為樂的創作。可是畫原創作品時，所有角色的個性與深度全都得從無生有，得先做許多前置設定才能進入作畫階段，所以我沒打算把自己萌的配對畫在商業作品中。

——一九九四年前後是ＢＬ雜誌數量大增的時期，身為漫畫家，您對當時的情況有什麼看法呢？

吉永　我完全算不上好的ＢＬ讀者哦。除了出版社寄來的刊物之外，我幾乎沒看過各家新創的雜誌。不過，由於雜誌變多了，自己在這個業界接工作的機會說不定也會變多，所以我很老實地覺得那是好事。

——以讀者的身分而言，原創ＢＬ不會讓您食指大動嗎？

吉永　不是因為原創ＢＬ的關係。我喜歡看、喜歡畫[10]ＹＡＯＩ的二創作品，是因為那些ＹＡＯＩ的二創作品深深戳中我的萌點之故。是因為「這個作品中的這個角色是[11]受、那個角色是攻」這類的細微設定正中我的好球帶，所以我才會喜歡看。相比之下，商業ＢＬ頂多只會做出「年下攻」或「上班族之戀」這類大略的設定而

已，太籠統了。我想，商業BL應該比較適合好球帶很寬的人看吧。就這方面而言，會去進行二次創作的人，雖然能明確指出「我就是萌這個點」，但相對地，接受其他萌點的雅量就比較小了（笑）。證據就是直到現在，我還是沒碰過比《灌籃高手》裡三井×木暮更戳中我萌點的配對。

——所以您對自己在同人誌與商業誌畫的內容，有很明確的區隔嗎？

吉永　從創作時的心情開始就不一樣了。我沒有把商業誌當成同人誌的延續。早在開始接商業漫畫的工作前，我就想過，如果自己能在商業誌上發表漫畫，我就要把自我娛樂的部分收起來。因為畫商業誌時，編輯會指定一些內容方面的要求，而我自己則必須照著那些指示創作才行。想完全自得其樂的話，在同人誌裡玩就好了，而我是這麼想的。不過真的動筆之後，不是指配對方面，我依然還是只畫自己想畫的東西就是了。

——您從來不曾想過把自己想畫的配對畫在商業誌裡嗎？

吉永　也不是沒有，可是我最萌的配對是三井×木暮，當然不能直接把這一對畫在

20

商業誌裡。排除最萌的配對之後，自己到底想畫什麼？我認真想了一想，應該是親情吧。我想畫出類似山田太一、向田邦子，或者我非常喜歡的山岸涼子老師的《天人唐草》那樣，具有自我風格的親情糾葛作品。在我的想法裡，假如能成為漫畫家的話，親情是我遙遠的目標，是總有一天想嘗試的題材。可是，在以男男戀情為主的BL雜誌上畫親情漫畫也未免太困難了。所以我打算先以BL漫畫家的身分好好完成每個作品，以出單行本為第一個目標。雖然不知道這麼做能累積多少資歷，但只要持續下去，以後應該可以投稿非BL的雜誌，說不定有朝一日能得到畫自己想畫的東西的機會。我把達成這個目標的時間點設定在十年後。剛成為漫畫家時，我曾經對朋友說過：「要是十年後有機會在新書館之類的出版社畫漫畫就好了。」

──您喜歡新書館的雜誌嗎？

吉永　我很喜歡伸たまき老師（現改名獸木野生）的《PALM》系列。《PALM》是就內容而言相當難以分類的作品，如果是寬宏大量到能夠刊載那種作品的雜誌，說不定就能讓我畫想畫的東西吧？當時我是那麼想的。但我也不打算停止畫BL

哦！如果一直有BL的工作可以接，我會很感恩地一直畫下去的。不過，當時的商業BL作品以短篇為主流，是多虧了小鷹和麻老師的《KIZUNA─絆─》爆紅，業界才開始有「假如作品夠紅，就能畫總集數超過一集的作品」的想法，但基本上還是以短篇為主。可是我覺得，如果身為漫畫家的才能不夠，應該很難長久持續畫短篇下去。因為每個短篇的角色、設定、故事都不一樣，而且還要一直以新鮮的感覺去畫每對主角們的邂逅，我覺得這是相當困難的事情。但也不是說我想畫十集、二十集以上的長篇故事啦……同樣是短篇漫畫，比起BL，我可以畫出更多以親情為主的題材。這一點我很早就有自覺了。

──一九九七年時，您達成了您的目標，在新書館的《WINGS》上連載《半熟青春的體溫》。這中間有什麼原委嗎？

吉永 透過《灌籃高手》而認識的同好之中，有些姊姊們把我當成小妹看待，不論我出道前還是出道後，她們都很照顧我。當我出版第一本單行本《映在你眼底的月光》時，小說家菅野彰老師正好與新書館有合作關係，我請她幫忙把單行本與以

22

「新書館WINGs編輯部鈞鑒」為開頭的信轉交給新書館的編輯。之後，我與日後專門負責我作品的編輯見了第一次面。編輯在新書館的會議室裡問我想畫什麼樣的作品，那時我心裡已有《半熟青春的體溫》的故事雛型了，所以就把第一話分量的劇情說給編輯聽，完全是個大放送的狀態（笑）。對我來說，那次見面就像求職面試般的感覺呢。現在回頭想想，那是我人生第一次也是最後一次的求職活動。後來我聽編輯說才知道，對方從以前就看過我的同人誌了，而見面之後，既然我心裡已經有具體想畫的故事，之後的進展就很快了。

青磁BiBLOS[12]的編輯也同樣在與我合作之前就買過我的同人誌，而且對方也是第一位在同人誌販售會會場上來我的攤位寒暄、給我名片的編輯。由於這個機緣，所以我也有幸在BiBLOS發表作品。對方比我小一歲，同樣是社會新鮮人，也許是因為這個緣故，所以我們很合得來吧（笑）。雖然對方現在已經去其他出版社工作了，但直到現在，我們依然有私人的交情。

——您曾經提過，是因為有認識的人介紹，所以才會在《花音》出道呢。

從業界開始轉為保守的那一刻起，

開始覺得BL是個可以長久經營下去的類型

吉永　是的。不過認識的那位並不是我的責任編輯，我的責任編輯是總編本人。

13《花音》是芳文社創立的第一本BL雜誌，總編則是在接下那位子之前幾乎不懂BL的男性，在第一次見面時還跟我說「我正在學習BL」（笑）。但他原本就是漫畫編輯，對分鏡草稿的感想和批評、要求修改的點都很到位，讓我學習到很多，我很感謝他是我的第一位責任編輯。由於BL漫畫家常接不同出版社的工作，再加上一個BL雜誌的編輯必須同時負責好幾位漫畫家的作品，大家都非常忙碌，討論時都是用電話聯絡，交稿時則是利用宅急便寄到出版社，或是出版社派工讀生來收原稿，很少有機會直接與責編見面；但是《花音》的責編和我討論分鏡草稿時，會當著我的面說「這幾格很有感覺哦！」（笑），讓我受到很大的鼓勵。

——在BL雜誌上連載時，與編輯討論的過程中，編輯有沒有做過「要畫這種內容」之類的具體要求呢？

吉永　沒有。我剛踏入這行時，BL業界還處於草創期，「只要是BL就能賣錢」大概就是這種感覺。基本上，不管想畫什麼編輯都能接受。就算角色生病了、死了、世界毀滅了都無所謂，而且我還真的畫過好幾篇那樣的故事（笑）。從主流的愛情故事到悲劇結局，什麼劇情都可以畫，所以我覺得是個很能自由發揮的領域。

——但是一九九〇年代後半，BL開始有穩定的讀者群後，這個部分也漸漸出現變化了呢。

吉永　我成為漫畫家的二、三年之後，有種BL業界也開始出現固定模式的感覺。雖然芳文社那邊一直沒換編輯，可是其他出版社在換了責編之後，會開始明確地要求故事必須是圓滿的好結局。除此之外，假如主要角色中有女性，還會很警戒地問我：「妳打算拿這個角色怎麼辦？」我想那段時間應該是出版社根據數年來BL讀者們的反應，開始嘗試迎合市場口味的時期吧。是草創期與目前的成熟期之間的過

渡期呢。雖然BL的人氣漸漸穩定下來，但也開始保守化了。

——當時BL雜誌接連創刊，市場已經成型，有種氣勢如虹的感覺吧？

吉永　許多編輯都來向我邀稿，所以我非常有那種感覺。可是被邀稿的不只我而已，每個BL漫畫家都是那樣的哦！大家都被數量眾多的BL雜誌邀稿，即使稿約排到兩年後也不稀奇呢。

——但您還是只在少數幾本雜誌發表作品而已。

吉永　理由其實很單純，就是我無法負荷更多的工作。因為時間不是無限的啊（笑）。從旁人的角度看來，就像我不想接那些出版社的邀稿似的，所以身邊的人都很擔心我哦。又不是大師級的漫畫家，拒絕得這麼爽快好嗎？可是在我的想法裡認為，不是大師級漫畫家，拖稿了反而才不好吧。既然知道自己的作畫速度到什麼程度，就不能接超過自己能力的工作。每個月一篇作品已經是我的極限了，不能不自量力。

——您能夠很冷靜、客觀地審視自己的事呢。對於自己在有刊載作品的BL雜誌中

26

的定位，以及身為BL漫畫家的自己，您有什麼看法呢？

吉永　我從同人時期就不是有超高人氣、能引領風潮的作者，所以也沒有什麼雄心壯志，想在BL業界成為大紅大紫的作者。說得更白一點，只要業界中有一成的編輯、雜誌願意給我工作，我就很滿足了，就算有更多工作，我也不需要……用職棒打比方的話，就是「外籍球員」般的漫畫家吧。因為故事和畫風都不是能大賣的類型，很難成為第四棒的強打者。我自己很清楚這件事。

——但是我覺得您很受BL讀者的支持……。

吉永　很謝謝讀者們願意支持我，但我想，那只是一小部分的讀者而已。所以雖然我喜歡BL這個類別，但一直有種「這個業界應該不需要我吧」的感覺。就算再怎麼投球也只會被吸進黑暗裡，不會有人打擊回來……。

——沒有感受到回饋嗎？

吉永　算是吧。我希望編輯們能有多一點反應。例如曾經有編輯說我分鏡草稿的某部分有點難懂，希望能做些修改，而在我說明了為什麼以這樣的方式表現之後，

「哦，原來如此啊」對方便很乾脆地接受了我的解釋。咦……明明可以更熱烈地討論修改方式的，就這麼結束了嗎？可是我的分鏡一定有什麼不夠好的地方，所以編輯才會那麼說吧？為此我重看了好幾遍分鏡，除了編輯指出的部分之外，也把其他可以表現得更淺顯易懂的部分全做了修改。這樣一來應該可以消除我的疑慮了。可是交出原稿時，編輯雖然說很好看，但是對我修改過的地方卻沒有任何表示。現在回想起來，這種沒有回饋的感覺讓人挺難受的呢。我希望能和編輯更深入地討論分鏡，可是，就算修改過了也沒有反應，讓我對自己畫出來的東西愈來愈沒有信心。

最難受的部分就是，我是收錢做這份工作的，卻不曉得自己畫出來的東西品質是否配得上那酬勞，有種給人添了麻煩似的感覺。出版社給我工作，我卻沒能好好做出回報，但對方還是一直給我錢，讓我覺得很愧疚。在以BL漫畫為主力的時期，我一直有那種想法。

——您在畫商業BL漫畫時，覺得快樂嗎？

吉永 畫圖本身是很快樂的哦。可是，因為當時一直存在著那種想法，所以當主力

轉移到一般漫畫雜誌後，我決定今後只在同人誌裡畫BL就好。如果是同人誌，不管畫什麼內容，都不會給人添麻煩。

——對於BL這個類別的未來，您有什麼看法呢？

吉永　我的能力只接得下現有的工作。當我以這句話為理由推掉其他雜誌的邀稿時，就某方面而言，我已經把自己封閉起來了，所以不清楚當時BL業界的狀況。

不過就像剛才提過的，當業界對劇情的態度從百無禁忌轉變為保守的那一刻起，我心裡冒出了「看來，BL已經成為能夠長長久久的類別了」的感想。換句話說，就是這個類別已經出現一些約定俗成的模式了。還有就是，那時候來幫忙的助手都是同一個世代的女孩子，她們大約是國中時開始看《絕愛－1989－》[14]和《炎之蜃氣樓》[15]之類描寫男性關係的作品，因而認識BL、開始畫BL的。讓我有種「已經有看著BL長大的孩子啦？」的感慨。離BL雜誌問世不過五、六年的時間，新世代就已經出現這麼大的變化，這件事讓我印象深刻。「BL」被下個世代繼承，成為一種專有名詞了——那時我心裡是這麼想的。由於我認為今後被BL吸引的人

不可能愈來愈少，因此完全不認為這個類別會有落沒、消失的一天。而我的讀者群的年齡也逐漸升高，開始有年紀較大的讀者寫信給我了。這些讀者除了我的作品之外，也會購買其他BL漫畫與雜誌，所以我想，只要有這些金錢充裕的成年人支持BL業界，業界應該是不會有問題的吧（笑）。就我個人來說，因為我非常喜歡少女漫畫，所以反而比較擔心少女漫畫的未來。雖然現在也是有這樣的問題，我年輕時，比起少女漫畫，女孩子們更喜歡看少年漫畫。為什麼「少女」都不看少女漫畫了呢？從以前到現在，我都比較擔心少女漫畫的未來。相比之下，不管在哪個時代，喜歡BL的人都絕對有一定的數量，BL業界今後會一直存在下去，讓我覺得很安心。

——但是您剛才說自己算不上好的BL讀者呢。

吉永　除了出版社寄來的書之外，我確實幾乎不看BL雜誌，而且戳到我萌點、正中我好球帶的BL漫畫家也不多，但還是有內田薰老師、梶本潤老師、西田東老師……等等讓我小花亂開的作者（笑）。除此之外也有許多就漫畫而言很有趣、技

巧很高明的作者，比如小鷹和麻老師、雁須磨子老師、山田ユギ老師、新田祐克老師。在我的感覺裡，看這些老師的作品時，與其說是享受其中的BL，不如說更像在享受「漫畫」本身。可以將其放在與少女漫畫、少年漫畫、青年漫畫同樣的位置來享受。例如新田祐克老師的《擁抱春天的羅曼史》與松岡夏輝老師的小說《七海情蹤》都是很精彩的傑作，如果不是BL作品的話，應該會有更多人看吧。但我也明白，正因為是BL，所以才會是那樣的作品啊。就創作者而言，不是BL的話反而會失去創作欲呢。所以我覺得，可以讓懷著這種想法的人有創作的空間，BL真是個好類別啊。

不能發表在ＢＬ雜誌上的 《西洋骨董洋菓子店》

——就我的感覺，是從您活躍於一般漫畫雜誌之後，非商業BL的雜誌才開始注意到BL漫畫家的才能，許多BL漫畫家也因此有了更大的活動空間。

吉永　先不說我的部分，我認為其他類別的漫畫編輯會注意到BL漫畫家，是很理所當然的事。因為對非BL雜誌的編輯來說，BL漫畫家都是他們不認識但很有才能的作者。由於想畫BL的人不太會投稿一般雜誌或帶原稿到一般編輯部門登門拜訪，因此對一般部門的編輯而言，這些作者都是未知的存在。而且BL還有某種自由創作的魅力，不是嗎？雖然說自從BL這個類別開始出現固定的模式，比如一定得是快樂的結局、一定要有床戲……出現這三規定後，自由度就開始變小了，而且還有「必須以談情說愛為主」的壓力。這點和演變成「當男孩遇見女孩」的少女漫畫是一樣的呢。當然依雜誌的風格不同，要求也會不太一樣就是了。

就這點而言，我很感謝《WINGS》給了我刊載作品的機會，讓我在創作時享有適當的自由（笑）。假如《西洋骨董洋菓子店》發表在BL雜誌上，就非得把角色們湊得成雙成對才行了。雖然《西洋骨董洋菓子店》裡有同志角色，可是並不是誰和誰談戀愛的故事，所以沒辦法發表在BL雜誌上。想出這個故事後，我問過所有刊載我作品的BL雜誌的責任編輯，說我想畫這樣的故事。如果是草創期的

BL雜誌，說不定能原封不動地刊載《西洋骨董洋菓子店》吧，但一九九九年時已經沒辦法了呢。後來《WINGS》答應讓我畫這個故事時，責任編輯說，乾脆把同志的角色設定成BL雜誌不能採用的類型好了，所以小野才會變得那麼放縱淫亂（笑）。雖然現在比較多了，不過在當時的商業BL漫畫裡，主角等級的角色是不能「閱人無數」的。而且《西洋骨董洋菓子店》是描述一個小時候曾被綁架的少年如何修補心中的缺損……假如無法修補，他是否能獲得幸福的故事。由於我一開始就決定是這樣的主題了，所以果然沒辦法發表在BL雜誌上呢。因為主題不是談戀愛啊。

由於我認為四十歲之後才是蛋糕師傅的成熟期，所以曾考慮過把主角們全設定成四十多歲的大叔，但不論哪個雜誌，都不會想刊載所有角色全是中年人的作品吧。說得更精確一點，其實是因為我很喜歡日劇《奇蹟餐廳》，喜歡到希望現實中真的有可愛的年輕女孩子可以當大廚的程度。所以我在想，不然就讓大叔當服務生、讓長相可愛的角色擔任蛋糕師傅好了。最後《WINGS》的編輯以清晰的思路

告訴我，蛋糕店通常不需要太大的店面，因此開店成本不像開餐廳那麼高，其實有許多蛋糕師傅都是三十多歲就自己出來開店了。也因此，主要角色們的年齡區間才會落在三十多歲前後。至於[17]英司不到二十五歲，那是基於新書館強烈希望能有個比較年輕的角色，雙方妥協之後的結果（笑）。

——在《西洋骨董洋菓子店》紅起來後，您創作作品的重心就轉移到非BL類的雜誌了呢。

吉永　轉捩點在於《西洋骨董洋菓子店》被拍成日劇時。在那之前，我只有腳踏《WINGS》和BL漫畫雜誌兩條船而已。原本《西洋骨董洋菓子店》是隔月連載的，但是《WINGS》希望我能在日劇播出期間每個月都連載漫畫。我也覺得那麼做很有道理，因此和BL雜誌的編輯商量暫停一下那邊的工作，對方也很爽快地答應了。可是在那之後，BL雜誌只找我畫過一、兩個短篇，接著就再也沒下文了。

老實說我覺得挺寂寞的，不過這也是沒辦法的吧。不是說我的心情如何，而是工作機會就此消失了呢。

34

——如果有時間和機會，您想在BL雜誌發表更多作品嗎？

吉永　我是有想過，要是有地方能讓我發表《昨日的美食》就好了。其實這個故事我在很久以前就想到了，而且很想畫出來，可是我把這份熱情全力丟給各BL雜誌時，都因為四十多歲同志情侶的設定而吃了閉門羹。後來又過了好幾年，才承蒙《Morning》漫畫雜誌收留了這個故事（笑）。

——在您脫離BL業界的時間點前後，BL雜誌的增加速度也逐漸緩和下來，每家的雜誌都開始有自己的特色。關於這部分，您有什麼看法呢？

吉永　我想，只要不是創刊當下，大部分作者應該都是在知道這本雜誌喜歡什麼感覺的作品、那本雜誌會刊登什麼風格的作品的情況下接工作的。而且我想，漫畫家與既有雜誌第一次合作時，為了不讓自己的作品在整本雜誌中顯得太突兀，心情上多少都會有點卻步不前。但其實編輯們是希望能有各種類型的作者為自家雜誌注入新活力的，所以會告訴漫畫家們可以照自己的想法去畫。可是對於漫畫家來說，雖然不認為編輯是在講場面話，但還是會有種模糊的「這本雜誌這種風格的作品比較

多，不畫這種類型的東西就會不合雜誌風格」的感覺，所以不會特地畫出標新立異的作品。不只BL漫畫家，所有類別的漫畫家都比編輯以為的更普通哦（笑）。就算編輯對漫畫家說「照自己的想法去畫就好」，也沒有太多作者會真的就此盡情發揮的。

就算被雙親猛烈反對也要從鄉下去東京當漫畫家，擊退許多競爭對手得到連載的機會──像這種只有非常有個性、對漫畫有強烈熱情的人才能當上漫畫家的時代，我覺得已經過去了。在「BL」已經被視為漫畫底下一個類別的時代，漫畫家確實是個有點專門的職業，但一般人也是能成為漫畫家的。尤其是BL業界，由於編輯會從同人誌界挖掘人才，很多作者不是在從小立志成為漫畫家的情況下開始接漫畫工作的，因此想法與一般人比較接近。而想法愈接近一般人，就愈不會特別想標新立異，畫出必要以上的顯眼作品。而且BL這個類別的發展過程與網路的發達過程有相當程度的重疊，大家都不想在網路上被說三道四。為了讓書賣到上百萬本而特地出風頭、即使因此被網友猛烈批評也無所謂，我覺得有那種野心的人在BL

36

漫畫界裡是很罕見的。只要能一直有固定的工作可以接、賺的錢足以養活自己、只求圖個溫飽就好，有這種想法的作者反而更多。但是編輯們並沒有把這個事實放在心上，雖然打算讓漫畫家們自由發揮，可是就結果而言，大家在創作時還是小心翼翼，就某方面而言，作者們都變得很安分呢。不過最近的情況也許又有所不同吧？

——您對BL業界的變化有什麼感想呢？

吉永　就像BL會被其他世界影響，BL也會影響其他世界。比如少女漫畫《雙面間諜》，我想這部作品之所以有辦法從一九八一年連載到現在，原因之一應該就是受到BL的影響吧。這部作品講的是殺手與國際刑警組織的刑警談戀愛的故事。由於作品剛開始連載時反映了當時的社會情況，因此我認為這兩人的感情一定無法順利走下去，殺手的角色最後一定會死。沒想到後來，刑警居然辭職，和殺手一起雙宿雙飛了。我個人認為，是因為BL在漫畫界成為一個類別，才能容許這種情節出現吧。

在BL雜誌大量創刊又大量休刊的那段期間，雖然不像現在這麼普及，但社會

還是多少注意到了ＢＬ的現象與熱潮。在那個時期，每當電視節目或一般雜誌以看待珍禽異獸般的態度提到ＢＬ時，身邊的人都會跟我說「忍個十年吧」。一件事，只要超過十年，通常就能得到適當的評價。就算有人說ＢＬ很噁心，只要忍一忍，最後一定會海闊天空。由於喜歡ＢＬ的「圈內人」通常都是只想低調地享受自己的興趣，不希望外人打擾的人，因此給我一種「ＢＬ的圈外比圈內更吵」的感覺（笑）。

回顧過去，我開始畫商業ＢＬ的那段時間，ＢＬ業界是非常小的。由於漫畫家大多是同人誌界出身，因此同人時期的人際關係也會直接進入商業世界裡。簡單來說就是環顧四周，作家們全都是認識的人。就算和本人不熟，基本上也知道這位作者以前畫的是哪部作品的同人誌。但是在雜誌數量增加，畫ＢＬ漫畫的作者也增加之後，就愈來愈不清楚哪些作家以前是畫哪部作品的同人誌了。在業界愈來愈壯大，作者之間的連繫愈來愈少後，ＢＬ業界也變得和一般的漫畫界差不多了呢。

我認為BL是尚在成長中的類別

——對於最近BL業界的變化，您有什麼感覺呢？

吉永 現在的話，我有種再次回歸JUNE式故事的感覺。就我個人而言，印象最深刻的是中村明日美子老師的活躍。二〇〇三年她在《MANGA‧EROTICS‧F》連載《J的故事》時，我認為那是當時的BL雜誌無法刊載的內容，並且因此覺得非常可惜。如果BL雜誌能接受這樣的作品，而且這樣的作品能在BL業界裡紅起來的話，說不定能讓業界出現什麼變化吧。因為我覺得在《JUNE》休刊之後，《JUNE》原本是BL的代表性刊物，我想喜歡JUNE風格故事的人現在應該也依然是存在著的。所以後來中村老師在《BE‧BOY GOLD》[18]發表很有JUNE風格、充滿頹廢氛圍與美感的《香味的繼承》時，我個人是感慨良多的。就像時尚界的流行幾年會循環一次般，BL的流行也會隨著時間而循環不已呢。我覺得這是好事。如果BL業界就陷入不能描繪「帶著悲痛感覺的戀愛」的情況之中了。

業界能循環回草創期那種百花齊放、各種劇情都能畫的氛圍，那就太棒了。雖然也可以重看《JUNE》時期的老作品，可是我覺得，當年的那些作者以現在的畫風與時代氛圍創作新的JUNE風格的故事，意義是很深遠的。

——如果想達成百花齊放的情況，我想編輯的角色是關鍵吧。

吉永 當然。假如要問業餘同人作者和商業漫畫家有哪裡不同，那就是有沒有責任編輯了。雖然之前曾經有過以編輯為主角的漫畫，也有不少文字書籍解釋編輯的工作內容，頗受注目。不過我想，一般人多半還是無法明白這個職業到底在做什麼吧。說不定真的有人以為編輯的工作只是去作者家裡拿原稿而已。雖然每個編輯討論劇情的方式、行事風格都不太一樣，可是編輯真的是非常重要的存在，而且對漫畫家來說，就像神明一樣，因為他們是最早看到自己作品的讀者。但是不論編輯本身有多優秀，現實情況就是BL出版社很缺編輯。從第三者的角度來看，他們實在太忙了。假如編輯的總數能增加，BL的發展性應該會更大吧？假如優秀的編輯有時間引導漫畫家發揮自己的長處，讓漫畫家的才能開花結果，我想BL的未來應該

40

會比現在更光明。這樣一來，喜歡BL的讀者也許會因此成為編輯，進而出現更多能夠支持這個業界的人。除此之外，假如編輯的人數增加，就有可能只憑自己的萌點來發掘作者哦。挖掘自己喜歡的作者，兩人三腳一起打拚。只要編輯的人數夠多，就可能出現那樣的未來。

——那麼，您對喜歡BL的讀者有什麼期望呢？

吉永 對讀者的話，沒有。真心說，只要讀者們願意一直看BL作品，我就覺得很感謝了。不過，我覺得最重要的，果然還是編輯呢。由於網路的興起，比起從前，現在的漫畫家可以簡單地得知讀者對自己作品的評價與感想。可是我覺得，在注重讀者的感想前，漫畫家最好先把編輯的意見仔細聽進耳中。編輯是基於工作才會與漫畫家有所交集，而且漫畫家本身的工作評價有正相關，所以不會隨便說出沒有建設性的意見。雖然編輯口中的「好看」與讀者說的「好看」，在意思上會有點差別，不過那是因為編輯是以工作的角度、商業的角度來審視作品的緣故。假如漫畫家能與稱讚自己作品好看的編輯建立起信任關係，就能在不失去熱

情、不硬改自己特色的情況下畫漫畫了。如此一來，不論讀者怎麼說，作者都能盡情地畫自己想畫的作品，可以讓作者與讀者之間保持著自然又適當的距離。

——您對ＢＬ這個類別的未來有什麼擔憂之處嗎？

吉永　只要是漫畫，不分類別我全都喜歡。可能是因此而比較樂觀吧，我不認為包含商業ＢＬ在內的漫畫界會有慘澹的未來，因為好看的漫畫還是不斷地出現啊。老實說，只要好看，我覺得根本不必管類別。假如我能在非ＢＬ類的漫畫裡看到我原本想在ＢＬ中追求的「有趣」，就算那作品不被分類在ＢＬ中、不刊載於ＢＬ雜誌也沒有關係。因為我自己是漫畫家，所以講的話可能比較偏向漫畫家角度吧，不過我認為有才能的作者如果能不被漫畫類別或其他外在條件限制住可能性，讓讀者看到他們自由創作的作品，會是很棒的事情哦！雖然這麼說，不過如果ＢＬ這個類別消失……雖然我不認為它有消失的可能，但我也不想看到ＢＬ這個分類消失呢。

——「以前那個時代比較……」您有過這種懷舊的想法嗎？

吉永　沒有耶……因為類別也是會隨著時代變化的。會覺得以前的作品比較自由

42

多元，是因為BL才剛成立，業界還摸不清楚讀者口味的緣故。不論是編輯還是作者，甚至連讀者都不知道自己想看什麼樣的作品。總之就是有人想畫BL、有人想看BL，這樣自然而然形成的類別（笑）。因為大家都不知道具體上該往哪個方向創作，作者當然也只能畫自己想畫的東西。是因為連出版社都不知道要做什麼，才能容許那樣的情況發生。不過，在漸漸抓住讀者的口味後，就會開始往那個方向靠攏，好讓讀者看得更開心。我想，這就是一個類別成熟的過程。但是在這個過程中，一定會有人被排除在主流之外。一定會有不少人覺得自己想畫的東西、自己想看的東西和這個主流不一樣，接著，就會有新的類別為這些人誕生。我想，大眾流行的口味應該就是這麼變化的吧。

——**不知道變化之後會是什麼樣子呢。**

吉永　我想應該不會是黯淡的未來。因為BL是還在成長的類別啊。我想應該還能再成長個一輪。雖然現在已經有些BL作品被改編成動畫或電影了，可是還沒被改編成連續劇過（笑）。而且既然歌舞伎都能上演《超級歌舞伎　航海王》了，說

43　吉永史

不定傑出的ＢＬ作品也有搬上歌舞伎舞臺的一天……不過歌舞伎裡原本就有ＢＬ般的戲目就是了。也不是說要多媒體化才算成長啦，我想，關於ＢＬ的評論方面，今後應該也會變得更成熟吧。

知道ＢＬ的人愈多，與ＢＬ有關的人自然也會出現變化。例如從前，就連畫ＢＬ的人或與ＢＬ有關的人裡也有恐同症的人哦。可是隨著ＢＬ的成長，我覺得那樣的人漸漸變少了。所以我不覺得ＢＬ會有黯淡的未來。ＬＧＢＴ這個詞出現後漸漸被世人所理解；世間開始有了ＢＬ般的大眾娛樂作品，並且被世人接受。我想這一切絕對不是毫無關聯的。當然，應該也是有人完全無法喜歡ＢＬ，但那就和男女戀愛是一樣的。不論時代劇或刑警劇，有人喜歡就有人討厭，不是只有ＢＬ有那樣的狀況。雖然有些人會覺得喜歡ＢＬ是不好意思大聲說出來的興趣，但畢竟ＢＬ有很多與性、愛有關的部分，會覺得不好意思也是當然的啊！不是因為喜歡的是同性之間的愛情故事才覺得不好意思，就算看的是男女之間的親熱場面，假如有人從身後探頭過來，想知道自己在看什麼書，同樣也會覺得不好意思不是嗎？我認為，

會感到難為情的原因是這種「不好意思」，而不是因為BL的緣故。希望無法放下「喜歡BL會不好意思」的想法的人別混淆了根本的原因。

——讀者與作者一起看著一個類別從草創期發展起來，而且直到現在仍然是該類別的讀者與作者。我想這樣的類別應該很少見吧。

吉永　在商業BL還不存在的年代，就有先賢以閱讀赫爾曼‧黑塞的《在輪下》等小說為樂。在這個類別還沒出現前，就有喜歡BL的人，當然今後也會有喜歡BL的人。我想這是肯定的。

——大家常說這叫「業障」呢（笑）。

吉永　是業障沒錯啊（笑）。不過說到底，不分男女，人們都喜歡創造故事。就算真的是沒有意義的現象，如果不編成一個故事，給它一個結尾，人們就會感到不安。我想，BL也是基於那種心態而出現的故事解釋之一吧。

喜歡與血緣或繁殖無關的人際關係

—— 雖然說BL只是故事解釋的一種，可是，為什麼有那麼多人支持這樣的故事呢？您自己又是被BL的哪個部分所吸引的呢？

吉永　我自己的話，本來就不會對男女之間的愛情故事感到心動。就算問我為什麼，我也不清楚。在還不知道什麼是BL的時候，我曾看過一部電視劇，劇情是妻子外遇，丈夫趁著妻子與情人幽會時闖入屋內，不過妻子已經逃走了。而丈夫與妻子的男性情人在尋找妻子的過程中發展出友誼，讓我看到萌翻天。這真的無法用道理解釋（笑）。

從繁殖的角度來看，基於利己的基因，男女互相吸引可說是極為自然的事。可是，那種自然有時候會因為某些因素而無法順利進行，使得基因無法傳承到下一代。我覺得面對這樣的現象人類也會追求某些故事。所以才會有許多人在與血緣無關的人際關係裡尋找價值、覺得那樣的關係很有魅力吧。例如懸疑劇裡的刑警大多

46

離過婚，或者喪妻、喪子，總之人生中都有些缺憾。不只懸疑劇，在一般連續劇或電影的劇情中，夫妻子女俱在的美滿家庭意外地少見。除此之外，有許多作品會把重點放在與血緣無關的牽絆上，而且還大受歡迎。比如長青刑警劇《相棒》，描寫的就是「搭檔」之間的牽絆。我想，對於這種與血緣或繁殖無關的牽絆，是不分男女所有人都喜愛的。假如把有這種傾向的作品全部集合起來，應該可以形成某種巨大的派系吧（笑）。我非常喜歡與繁殖無關，但是有牽絆的這種關係，也就是男女以外的人際關係。而BL就是其中的一種。所以我不只喜歡BL，女孩子和女孩子的牽絆我也很喜歡，比如《玻璃假面》中亞弓和麻雅的關係就是。

—— BL是一種適合表現您喜好的牽絆關係的方式？

吉永 是啊。而且BL之所以能被大家接受，我覺得很重要的一個背景原因就是，在日本，人們不會基於宗教因素把同性戀視為禁忌。而且BL的接受度高，也是因為傳統文化的緣故哦。日本武士之間原本就有名為眾道的男風文化，據說在明治時代，眾道非常流行呢。

——但是說到眾道，通常會想到江戶時代呢。

吉永 比起江戶時代的後期，在明治時代，眾道似乎更加流行。江戶時代的薩摩藩有名為「鄉中」的教育制度，會把青少年依年齡分成稚兒與二才，由學長指導學弟課業與武藝。而且薩摩藩裡的女性地位極為低落，因此當地人認為，只有男性才能成為男性真正的靈魂伴侶，也因此，男性喜愛美少年的風氣相當盛行。進入明治時代後，薩摩的人大量湧入東京。明治時代初期，經常發生請得起奶媽的有錢人家小少爺被穿著學生服的青年擄走的社會案件。不過這種現象實在太傷風敗俗了，政府最後只好明令禁止雞姦，眾道才因此衰微。雖然如此，日本社會還是某種程度容許同性戀存在。我覺得日本沒有神明說「不可與男人同睡交合」的宗教禁忌，是很重要的原因。雖然基督教與儒教在很久之前就傳入日本了，可是日本並沒有變成嚴格的宗教社會。除此之外還有個原因，比如歌舞伎之類的傳統戲劇，由於女性不能登臺演出，所以女性們會看著男人扮演的女角興奮大叫（笑）。我想，日本的文化傳統也是影響今日社會大眾對ＢＬ的接受度這麼高的原因。

48

——說到宗教上對於同性戀的禁忌不嚴，我想在女同性戀方面也是一樣的，可是畫百合作品的男漫畫家卻沒有畫BL的女漫畫家多，您覺得是什麼原因呢？

吉永 我覺得，是因為對男女戀愛關係感到不舒服的女性比男性多的緣故。還有就是，我覺得或許男性對角色之間的「關係」比較無感吧。雖然我父親會萌電視劇中角色之間的關係就是（笑）。可是他原本就是比較具有陰柔氣質的人。即使他非常喜歡能深度詮釋角色關係的故事，但是在我的印象中，這樣的男性是少數派。我想，是因為大多數男性不覺得解讀角色之間的關係有什麼樂趣，所以也不會特別想去描寫吧？在說明腐女的特色時，常常會以「桌子和椅子也能萌」來舉例，但反過來說就是，只有一張椅子的話是萌不起來的。要椅子和桌子湊在一起，才會出現萌點。我覺得女生比較擅長在兩個事物之間找出關係性和故事（笑）。不過，當然也有沒興趣做過度詮釋的女生就是了。

——因為前提就是有「故事」，所以BL「誕生於二次創作與少女漫畫」的色彩才會這麼強吧。

吉永　我覺得喜歡BL的人，大多喜歡看小說或漫畫，也就是喜歡有情節的故事。

而同人創作，大多都是以二次創作為主不是嗎？同人作者喜歡把原作字裡行間的訊息做各種解讀，最擅長的就是把原作中的點與點連接成線，就像把天上的星星串成星座一樣（笑）。因此，與其說「BL愛好者有這種傾向」，還不如說這是喜歡有情節的故事的人特有的業障吧。

—— 在事物與事物的關係中發現新故事，也是相當有魅力呢。

吉永　該說是滿腦子妄想嗎？或許是頭上長著對「故事」很敏感的天線吧。比如說我很喜歡落語家桂歌丸和第六代三遊亭圓樂之間的故事。雖然他們總是在電視節目裡吵嘴，但聽說其實私底下感情很好。在第六代圓樂的藝名還是樂太郎，剛成為《笑點》的固定班底時，他很煩惱該如何設定自己在節目中的角色形象，那時歌丸建議他「你就當個腹黑角色好了」。直到現在，第六代圓樂還是持續使用腹黑角色的形象。第五代圓樂和落語協會鬧翻時，樂太郎跟著師父離開協會，而且圓樂一門的人全都無法在主要的落語會場進行演出。但是樂太郎繼承圓樂之名後，在身為另

一個落語藝術協會高層的歌丸協助下，圓樂一門又開始能在東京表演了。不過兩人在電視節目中互罵時，完全看不出他們有這層關係。對我來說這段故事超棒、萌到讓人想要打滾，可是當我把這件事告訴某位男士時，對方卻只說「這只是一段佳話吧？」然後就沒了（笑）。我想，一個人有沒有妄想力，從這個人對這個故事會不會有「唔噢噢好萌啊——！」的反應，就可以看出來了。

——確實，我也覺得所謂ＢＬ式的萌，和能不能從字裡行間看出深意，以及有沒有滿腦子妄想有很大的關係呢。

吉永　對我來說，就算歌丸和第六代圓樂是兩個老太太也行。理論上不需要攀交情的兩人，感情其實很好，我覺得這一點是非常有深意的，這和我畫漫畫時感受到的樂趣是一樣的呢。不過其實，不管是覺得什麼地方有什麼魅力，[19]「大家都不一樣，但大家都很棒」。

——突然變成金子美鈴了（笑）。

吉永　這句話是至理名言（笑）。我覺得喜歡ＢＬ的人，都是徹底探求自己「想看

有趣的小說和漫畫、「想看覺得有趣的故事」的根本動機後，最後發現自己喜歡的是BL，這樣。

——BL的歷史也不算短了。就我個人來說，會希望BL的新讀者能有機會接觸到過去的作品呢。

吉永　把過去的作品轉換成電子書也許是個不錯的方法。就像曾根富美子老師的名著《親なるもの　斷崖》在二〇一五年推出了電子書，假如BL業界也能把過去出版的作品大量電子書化，不僅能讓老作品有新的評價，而且單純就增加接觸作品的機會而言，也是個很好的方式。不只漫畫家、小說家、編輯，就算是讀者也好，只要有人在推特發文說我喜歡某部BL作品、覺得某部BL作品很有趣，說不定就會有人回應說我也這麼覺得，沒看過的人可能會因此把那部作品找來看。不論老作品或新作品，我覺得如果能用這種方式增加讀者接觸作品的機會，是很棒的事。

新書也好，舊書也好，支持業界持續發展的都是讀者。只有讀者的聲音才能讓作者繼續創造包含各種元素的BL作品，即使是簡單的一句話也可以。我畫《凡爾

52

賽玫瑰》的同人誌時，看過我同人誌的漫畫家岩崎翼老師跟我說「妳可以去當漫畫

家啊」，這句話我一～直記在心裡，而且也一～直被這句話鼓勵。雖然不是什

麼大不了的感想，但是對作者而言是很寶貴的。如果這樣的感想能透過網路被出版

社看到，那就更好了（笑）。

其實不只ＢＬ業界，在創作的世界裡，才能與幹勁都不是絕對成正比的。就算

是能創造出超好看作品的天才，也是有可能因為幹勁不足而早早離開創作的世界。

就算聲音不大也無所謂，只要出聲鼓勵，就有可能挽留這些作者。而且就算作者們

離開業界了，說不定也還是會繼續在其他地方發表作品。有幹勁但是沒機緣成為漫

畫家、小說家的人，我覺得有其他能發表作品的場所也是很重要的，比如同人誌界

或Pixiv，因為最重要的是「持續不斷創作」呢。

——最後，請告訴我們，您對今後ＢＬ業界的個人期望。

吉永　不管有沒有Ｈ都好，我想看類似歌丸與第六代圓樂那種關係的故事。我希望

能有可以理所當然地刊載那種故事的ＢＬ業界（笑）。

吉永史與ＢＬ

在女性向（以女性為客群）二次創作同人誌開始蓬勃發展的一九九○年代初，因為創作人氣作品《灌籃高手》的同人誌而開始嶄露頭角。一九九四年時以ＢＬ漫畫家身分出道，成為圈內知名的作家，並擁有相當數量的支持者。在ＢＬ最興盛的時期，以與主流不同的獨特風格大放異彩。一九九七年起，開始在少女漫畫雜誌《WINGS》（新書館）發表作品，是ＢＬ漫畫家跨足非ＢＬ漫畫業界的先驅。

註

1
現在委託印刷廠印同人誌時，主流的交稿方式是直接從家裡將電子檔進稿給印刷廠；但當時必須親自送印，或是以郵寄方式把原稿交給印刷廠才行。

2
一九九○年於《週刊少年JUMP》（集英社）開始連載的籃球漫畫，作者為井上雄彥。於一九九三年製作成電視動畫，成為女性向二創同人界的當紅題材。由於原作的畫功很強，據說畫這作品的同人畫家，畫功也必然會變強。

3
高橋陽一在一九八一年於《週刊少年JUMP》（集英社）開始連載，並引起足球旋風的運動漫畫。在一九八○年代中期，以本作為題材的二創同人誌有著相當高的人氣，成為女性向二創同人誌興起的主因。

4
一面進行《足球小將翼》與其他動畫作品的二創同人活動，一面畫商業作品的漫畫家。尾崎、吉永兩人是因同人活動而認識的。

5　高河弓、CLAMP都是商業出道前就已經在同人誌界很紅的作者。雙方皆於一九八〇年代後半出道成為漫畫家。CLAMP在出道後停止同人活動，高河弓則是直到現在仍然持續進行同人創作。《天使夜未眠》（高河弓）與《聖傳》（CLAMP）皆連載於新書館少女漫畫雜誌《WINGS》，被視為商業漫畫雜誌編輯開始注意同人作者的契機。

6　同人誌可大略分為原創同人誌與以現有作品為二次創作題材的衍生同人誌兩大類。二次創作的「原作」種類繁多，從小說、漫畫、動畫、電影、電視劇到偶像團體、演員、運動員、歷史人物等等，應有盡有。

7　一九七八年由サン出版社創刊，以女性向的男男戀情為主題的漫畫、小說、電影、音樂等混合雜誌（後來改由Magazine Magazine出版）。在網路尚未存在的時代，以個人之力收集以男同性戀為題材的資訊與作品並不容易，因此在喜愛此種題材的愛好者之中，是相當知名的雜誌。

8　伯爵與鐵血克勞斯少校是一九七六年開始連載的人氣少女漫畫《浪漫英雄》（青池保子著）的主角。喜好男色、迷戀克勞斯少校的伯爵與完全不被伯爵引誘的硬漢少校，兩人的關係讓許多讀者相當著迷。

9　《銀河英雄傳説》中同為提督也是至交好友的奧斯卡・馮・羅嚴塔爾與渥佛根・米達麥亞的合稱。

10　漫畫家坂田靖子主持的漫畫研究會「Lovely」的會員磨留美樹子在會刊《Lovely》發表以男男之戀為主題的漫畫作品《夜追い（やおい）》時，開玩笑地將標題解釋為「山（やま）なし、落（お）ちなし、意味（いみ）なし（劇情沒有高低起伏也沒有意義）」的縮寫（やおい＝意味

YAOI）。雖然不是會員，但有協助研究會事務的漫畫家波津彬子在一九七九年發表的同人誌《らっぽり YAOI特集號》中將YAOI定義為「雖然劇情沒有高低起伏也沒有意義，但具有獨特氛圍的男男之戀」（日本漫畫學會《漫畫研究》vol.19）。從此之後，描寫男男之戀的作品，或是有性描寫的作品都被稱為YAOI。這種用法也適用於二次創作。

11 同性之間（尤其是男性）的戀愛關係中，精神與肉體為接受的一方稱為「受」，立場相反的一方則稱為「攻」。

12 一九八八年創業，因發行女性向二創同人誌的合集而大受歡迎，在BL界有相當高的知名度。對BL讀者來說，青磁BIBLOS等於專門出版BL相關書籍的出版社，但其實該出版社也有發行男性向成人漫畫與成人電玩雜誌。一九九七年改名為BiBLOS。二〇〇六年破產後，成立libre株式會社承繼其BL相關部門。

13 發行青年漫畫《週刊漫畫TIMES》與四格漫畫雜誌《漫畫TIME》的芳文社於一九九四年創刊的BL雜誌，現在也持續出刊，是老牌BL雜誌之一。

14 在同人界擁有大神級人氣的漫畫家尾崎南一九八九年於少女漫畫雜誌《瑪格麗特》（集英社）上連載的少女漫畫。由於當時業界還沒有BL這個類別，因此描寫兩名少年之間壯烈戀愛的劇情對讀者造成很大的衝擊。

15 一九九〇年由集英社Cobalt文庫發行的少女小說。作者為桑原水菜。兩

名男主角之間愛恨交織的感情描寫擄獲了許多讀者的心。

16 《西洋骨董洋菓子店》中的一流蛋糕師傅，自稱「魔性的GAY」。

17 天才拳擊手。因視網膜剝離而引退，之後成為實習蛋糕師傅。

18 青磁BiBLOS繼一九九三年發行《MAGAZINE BE×BOY》之後，於一九九五年創刊的BL雜誌。與《MAGAZINE BE×BOY》不同，刊登於《BE‧BOY GOLD》作品中的角色年齡層較高，比較有「成年人看的」BL漫畫的感覺。

19 出自女詩人金子美鈴的童謠詩《我、小鳥和鈴鐺》。

漫畫家

こだか和麻

小鷹和麻

Profile

出生於兵庫縣。一九八九年在專門學校就學時，以《せっさ拓磨！》獲得第三十三屆週刊少年Champion新人漫畫獎佳作。該作刊載於《週刊少年Champion》（秋田書店）一九九〇年二＋三號，並因此出道成為漫畫家，此時尚未滿二十歲。原本以同人誌形式發表的原創ＢＬ作品《KIZUNA－絆－》於一九九二年青磁BiBLOS創設新書系BE×BOY COMICS時，成為該書系出版的首波漫畫，從此開始以ＢＬ漫畫家的身分活躍。除了爆紅的《KIZUNA－絆－》之外，於一九九三年創刊的ＢＬ漫畫雜誌《MAGAZINE BE×BOY》（青磁BiBLOS）連載的《酷哥老師方程式》（青磁BiBLOS／BE×BOY COMICS）也非常受歡迎，是一九九三年之後急遽成長的ＢＬ業界的代表性漫畫家。早期的畫風剛硬，在以少女漫畫畫風為主的ＢＬ業界獨樹一格，堅實的劇情構成能力也擄獲了許多讀者的心。因冷硬派式設定與大量的動作戲，在ＢＬ業界有著獨特的定位。本人自認的兩大代表作《KIZUNA－絆－》與《酷哥老師方程式》非常受歡迎，不但是長達十集的大長篇，同時也是ＢＬ作品改

58

直到熱潮開始冷卻，
才發現自己當時身處其中。

編成廣播劇CD、OVA動畫的先驅之作。在以一回
完結或數回連載完結的短篇為主流的BL漫畫業界，
單行本集數出到十位數是非常少見的，而不只一部
作品總集數數超過十集的作者更是罕見。二○○五年
於紐約舉辦簽名會，如今每年都會在美國舉行一次
簽名活動。也曾受邀為特化成以BL為主題的動漫展
YaoiCon的特別來賓。即使在國外，也是知名的BL
漫畫先驅。直到二○一六年，除了在商業雜誌發表作
品之外，也很有活力地持續進行二創同人活動。

大約一星期就會接到一次再版的電話

——您是因為青磁BiBLOS想創辦新雜誌，編輯向您邀稿，才會成為BL漫畫家的是嗎？

小鷹 是的。當年還沒有「Boy's Love」或「BL」之類的專有名詞。「我們想做的是以男孩子們為主角的『少女漫畫』」與青磁BiBLOS的編輯詳談時，編輯是如此對我說明的。但我還是不懂那是什麼意思，所以就問說，是類似《JUNE》那樣的雜誌嗎？對方說不一樣，讓我很難理解，腦中一直充滿問號。《JUNE》是以耽美色彩強烈的小說為主體，風格相當特殊的雜誌。不過青磁BiBLOS要的不是那種感覺，他們想要的是像是從少女漫畫的世界衍生出來般，只描繪男孩子之間的戀愛為主題的漫畫雜誌。聽到這邊，我終於可以明白是什麼意思了。而且當時幾乎沒有那種類型的期刊，感覺起來似乎很有趣，所以就接下了這份工作。

——您是《JUNE》的讀者嗎？

小鷹 雖然我知道《JUNE》的存在，但並不是忠實讀者，也不太熟《JUNE》上的作品。求學階段還發生過社團學姊帶著《JUNE》到學校，我問說那是什麼雜誌，學姊回說「妳還是別知道比較好」的往事（笑）。我本來就偏向動畫宅，對漫畫和小說的了解不深，就連經典名作《風與木之詩》和《天使心》都是很後來才補完的。說到以男男戀情為主題的作品，我只想得到《JUNE》上的小說或二創同人漫畫而已。因此當我開始進行二創同人活動後，在 Comike 會場得知有原創 JUNE 的類別時，原來也可以在同人誌裡畫原創的男男戀愛漫畫啊！當時的我受到很大的衝擊。既然如此，我也來畫畫看好了。基於這種想法畫出來的原創 JUNE 同人誌，就是《KIZUNA—絆—》。

—— 但編輯並不是因為看過您的同人誌，才邀請您成為新創刊雜誌的作者群的呢。

小鷹 是啊。青磁 BiBLOS 向我邀稿時，對方還不知道《KIZUNA—絆—》這本同人誌的存在。我是從《週刊少年 Champion》出道成為漫畫家的，在那之前都是在《週刊少年 Champion》發表作品。向我邀稿的青磁 BiBLOS 編輯似乎是在某位作者

家等他交稿時，偶然在雜誌上看到我的作品。那位編輯以前曾經買過我出的《鎧傳》同人誌，也曾經請我在　素描本上畫過圖，所以記得我的畫風。似乎是基於這樣的因緣，對方才會想找我在預定創刊的男男戀愛漫畫雜誌上刊載作品。

當時我正在那位編輯等原稿的漫畫家那裡當助手，青磁BiBLOS的編輯也因此拿到我的聯絡方式，直接與我聯絡。而我則是因為同人誌合集而知道青磁BiBLOS的名號，所以沒有受到太大的驚嚇。如果是完全沒聽過的出版社直接找我，我可能會因為膽小怕生而不敢見面吧。第一次與青磁BiBLOS的編輯見面時，我單方面地覺得很有親切感（笑），也因此洽談得很愉快。談完之後，「這是我最近出的同人誌。」我把《KIZUNA－絆－》的同人誌送給編輯作為參考資料。後來編輯打電話過來問說，可不可以在雜誌創刊之前，把這本書直接出成漫畫單行本呢？

──《MAGAZINE BE×BOY》漫畫雜誌是在一九九三年創刊的，不過BE×BOY COMICS的書系則是在一九九二年時就成立了。當時出的首波單行本就是《KIZUNA－絆－》和小出美惠子老師的《放學後的辦公室》呢。

小鷹 我想是為了在創刊前先幫雜誌做宣傳，所以才先出漫畫單行本的吧。不過，一開始聽到編輯問要不要把《KIZUNA─絆─》出成單行本時，我想也不想地拒絕了，因為我覺得那麼做風險太大了。《KIZUNA─絆─》在原創JUNE的類別裡又沒有多紅，別說紅了，販售會時攤位前根本是門可羅雀的狀態。把這種沒人理的社團出的同人誌改出成商業單行本，到底有誰會買呢？而且還是書系的首波單行本哦？老實說我真的覺得那麼做太有勇無謀了，至少先刊登在雜誌上，試試讀者反應再說吧。不過當時出版社似乎已經決定把《放學後的辦公室》出成單行本了，所以我想，可能是因為只出一本太寒酸，乾脆一次出兩本來充場面。或是因為當時青磁BiBLOS的其他作者的原創稿子太少，不夠出成單行本，我還是覺得賭太大了（笑）。

──為什麼反對呢？

小鷹 與畫風偏少女漫畫的小出老師比起來，這個叫小鷹的人的畫風是怎麼回事

《KIZUNA─絆─》的吧？就算是這樣的理由好了，我還是覺得賭太大了（笑）。

而且據說當時青磁BiBLOS的總經理也很反對這件事呢。

啊？後來我才聽說，總經理很擔心我的畫風不被讀者接受。但就連我也覺得那擔心很有道理。就算是現在，女性向漫畫裡也很少有像我這種偏少年漫畫的畫風，連我也會擔心不被讀者接受，所以我自己也反對（笑）。不過那時候責任編輯力排眾議，堅持說這部一定會大賣。

——出版之後的市場反應又是如何呢？

小鷹　對於出單行本的事，其實我沒有什麼真實感。雖然這麼說對出版社挺不好意思的，但我覺得就像是出同人誌的延長線一樣。是因為出版社堅持要出，所以才出的，可是應該會賣得很差吧？真是對不起人家，不過是出版社主動要出的……我那時就是這種想法（笑）。在出書前，我一直覺得《KIZUNA—絆—》只是用來炒熱書系的陪襯而已，沒想到在出刊約一星期後，出版社打電話來通知說「書要再版了」，在那之後有好一陣子，大約一星期都會接到一次再版的電話。

——太厲害了。我記得當時包含《KIZUNA—絆—》在內，BE×BOY COMICS的書系一推出馬上就爆紅呢。

小鷹　因為原本低調地默默喜歡男男戀情的讀者們都非常捧場的緣故吧。當時以男男戀情為主題的漫畫在書店都很少看到，所以BE×BOY COMICS的單行本發售時，應該有很多人抱著「總之先買來看看」的想法買書。還有就是喜歡男男戀情的書店店員主動幫忙打廣告的關係吧。聽說有不少店員很熱情地在自家書店做各種宣傳。書系推出後沒多久，有朋友告訴我她在京都的animate看到擺成一整面的《KIZUNA─絆─》；除此之外，還聽說有很多書店把《KIZUNA─絆─》擺在很顯眼的位子上，旁邊還放著店員寫的POP，上面寫著「有這樣的書出版了哦」之類的宣傳詞。我覺得店員們的推波助瀾也是很重要的因素。

──有因此產生自己作品很受歡迎的真實感嗎？

小鷹　其實一開始時沒有。雖然經常接到再版的電話，可是我都很懷疑是不是真的（笑）。因為沒有親眼看到讀者買書的場面嘛。開始實際感受到真的有讀者買我的漫畫，是BE×BOY COMICS書系推出的那一年的冬Comi。由於我有抽中攤位並決定以社團身分參加，所以想說至少要出一本新的《KIZUNA─絆─》同人誌來幫單

行本做宣傳，並以此紀念出了單行本。那是沒有社群網路的時代，沒辦法召告世人「我出了《KIZUNA—絆—》的新同人本哦」。可是Comike當天，一般入場時間一到，立刻有許多人湧來我的攤位，讓我非常驚恐。起初我完全不清楚發生了什麼事，後來才知道是看過《KIZUNA—絆—》漫畫的讀者在厚厚的場刊中發現我小小的攤位圖，因此找上門來，新刊也在轉眼之間完售了……我是第一次看到那麼多殺紅眼的人呢（笑）。總之我被人潮嚇了一大跳，而且也在來攤位買本子的讀者身上感受到強烈的熱情。該怎麼說呢……有種終於找到出口，可以走到外頭似的舒暢感；也有種像是終於找到一直追尋的東西般的喜悅。在那之後，我開始收到許多讀者對《KIZUNA—絆—》的感想信，這也是讓我產生真實感的原因之一。

——雖然《KIZUNA—絆—》的漫畫出版時，市面上已經有《JUNE》和 《ALLAN》[5]等雜誌了，但還是很難在書店裡看到以男男戀愛為主題的商業作品。對於不知道同人創作的讀者來說，想在商業作品中看到這種題材，是很困難的事。

小鷹　就像在沙漠中找砂金一樣困難呢。要等到ＢＬ雜誌創刊、ＢＬ漫畫出現之

66

後，發現砂金的機率才大幅提高。或者該說，就像突然從上空垂吊下很多紅蘿蔔一樣吧。對於一直默默潛伏在主流市場底下的BL愛好者來說，「總之先撲上去搶糧再說」大概就像是這種感覺（笑）。

直到熱潮開始冷卻下來，才發現自己當時身處其中

——《MAGAZINE BE×BOY》是在一九九三年創刊的，再加上前一年創設的BE×BOY COMICS書系，您曾想過這類描繪男男戀愛的作品在日後會壯大到獨立成為一個專門的類別嗎？

小鷹 老實說我完全沒想到會變成現在這樣。就算爆紅，頂多也只會流行一陣子而已吧？我當時是那麼想的。而且當年的我對漫畫的認識只有少年漫畫、少女漫畫、青年漫畫、淑女漫畫，還有自成一類的《花與夢》漫畫而已（笑）。別說《KIZUNA—絆—》了，就連其他刊載於《MAGAZINE BE×BOY》上的作品，也

全都無法歸類於上述的類別裡。硬要分類的話，大概可以歸到少女漫畫的大框架底下，所以應該能放入與《花與夢》相同的資料夾吧？就是這種感覺。當時的我完全沒料到這類作品居然能一直成長下去，最後成為一個獨立的類別。而且說起來，是因為先有《JUNE》及JUNE式的⋯⋯應該說是先有耽美色彩強烈的作品存在，才會誕生這類的作品，所以是非常小眾的東西，不可能變成大眾流行。不過應該能因此多少接到一些工作吧？我當時是這麼想的。

——所以對您來說，《MAGAZINE BE×BOY》一創刊馬上爆紅，是相當意外的事了？

小鷹　嚇了我一跳呢。我去大阪的書店看到《MAGAZINE BE×BOY》和《週刊少年JUMP》一起擺在收銀臺旁邊時，不禁心驚膽顫，想說到底發生了什麼事（笑）。

——《MAGAZINE BE×BOY》一創刊就爆紅，而且在創刊的一九九三年之後，BL雜誌開始接連創刊，整個BL業界就像順風吹火似的，燒得非常興旺呢。

小鷹 在不知發生了什麼事的情況下，整個類別在轉眼間紅得一發不可收拾，所謂的熱潮就是這麼回事嗎？這是我當時的感想。不過，也因此出現了弊端……。

——怎麼說呢？

小鷹 雖然最近這幾年，雜誌和電視節目也會提到BL和腐女，整個社會對BL已經沒有那麼大驚小怪了。但在一九九〇年代後期，BL只是一些人的祕密興趣，完全沒想過居然會被媒體報導出來。當時我曾看過把BL雜誌和漫畫拿來當話題的綜藝節目，不過介紹的方式實在太糟了。因為《KIZUNA—絆—》和《MAGAZINE BE×BOY》出現在電視畫面上，所以我不禁看了起來。節目裡，一整排的BL雜誌和漫畫並列在來賓們面前，「這年頭連這種書都有呢」「真是驚人耶」來賓的評語大概是這樣，整個節目對BL的態度實在說不上友善。而且節目還播放了製作單位在街頭訪問路人感想的影片，製作單位在路上找了一對母女，給她們看《KIZUNA—絆—》。媽媽邊看邊皺眉頭說「這年頭連這種東西也能賣了!?」，讓電視機前的我非常坐立難安。不過女兒卻說「我倒是不討厭這個呢」，真是位勇者

啊，我那時候心想（笑）。是說在棚內翻閱BL漫畫和雜誌的來賓裡，有一位現在也很活躍的藝人，那位藝人也說「我搞不好會喜歡這種漫畫哦」，所以也不是所有來賓都對BL抱著否定的態度，讓我覺得真是幸好。不過那樣的節目對心臟實在太不好了。後來，看到那節目的家鄉朋友紛紛打電話來說「看那個畫風，是妳畫的吧？」讓我這邊又是一陣雞飛狗跳（笑）。

—— **身為漫畫家，您當時是怎麼看待BL熱潮的呢？**

小鷹　對於同時在好幾家出版社的雜誌刊載作品的作者來說，也許能實際感受到BL的發展速度與熱度吧，可是當時我只有接磁BiBLOS……後來改名為BiBLOS的出版社的工作而已，所以不清楚熱潮到底有多狂熱。當時我有《MAGAZINE BE×BOY》和《BE・BOY GOLD》兩本雜誌的工作，相當忙碌，光是把稿子趕出來就已經焦頭爛額了，所以我雖然大概知道那陣子推出了許多BL雜誌，可是哪本雜誌刊登了哪些作品，我就完全不清楚了。對當時的BL熱潮，我只有「和自己畫稿子畫到眼花撩亂的時期重疊在一起」的印象而已。

70

——一九九〇年代後期，您在《MAGAZINE BE×BOY》和《BE‧BOY GOLD》剛創刊時就分別開始連載《酷哥老師方程式》與《KIZUNA—絆—》了呢。

小鷹　在《MAGAZINE BE×BOY》創刊前，我和編輯部討論好要畫以學園為背景的故事，所以誕生了《酷哥老師方程式》。之後因為《MAGAZINE BE×BOY》一創刊就賣得很好，出版社很快決定要再出一本新的雜誌，並邀我在新雜誌上連載《KIZUNA—絆—》。因此《BE‧BOY GOLD》一創刊，《KIZUNA—絆—》就直接在上面連載了。不過《KIZUNA—絆—》是在不曾考慮商業連載之下畫出來的作品，所以當時一直有種不太正式的感覺。

——《KIZUNA—絆—》和《酷哥老師方程式》都有大量粉絲支持，關於這部分，當時您也沒有真實感嗎？

小鷹　我知道有不少讀者喜歡我的作品，可是因為沒有比較基準，所以不曉得這樣到底算不算紅、或者紅到什麼程度。而且我也不知道在BL業界，賣多少本才算賣得很好。其實我連自己的作品在讀者心中到底有什麼樣的評價也不清楚。雖然每次

交稿時編輯都誇獎說「很棒哦！」，但是到底棒在哪裡，我還是不知道（笑）。儘管編輯會很詳細地告訴我回函的結果，但那也只能讓我知道有讀者覺得我的漫畫好看，無法知道自己的作品到底有多少粉絲。而且比起想那些事，眼前最重要的事是趕上這回的截稿日。當時的我幾乎不太思考原稿之外的事呢。直到熱潮開始冷卻下來，我才發現自己當時身處其中。在那之前，我根本無法客觀地檢視自己的工作。

—— 像是《KIZUNA－絆－》在一九九三年被改編成廣播劇CD、一九九四年出了OVA動畫。《酷哥老師方程式》也在一九九四年被改編成廣播劇CD、一九九五年出了OVA動畫。兩部作品都是BL作品改編[6]廣播劇CD與OVA動畫的先驅之一。難道從這件事當中您也感覺不出自己的作品確實有相當多人支持嗎？

小鷹　那時我只想著要對製作組提出哪些意見和要求，倒是沒想過作品人氣度的事。而且，是因為出版社想嘗試跨媒體發展，而我的作品正好適合改編，所以才被挑上的吧？那時我只有這樣的感想。大概有點像是礦坑裡的金絲雀吧？總之先讓金絲雀飛進廣播劇CD和OVA動畫的坑道裡看看，如果金絲雀死掉了，就馬上撤退

這樣（笑）。

——說到這個，《KIZUNA—絆—》曾經與真東砂波老師的,[7]《FAKE》共同舉辦過由[8]廣播劇CD中的聲優在舞臺上演出的活動呢。雖然現在聲優們在舞臺上朗讀廣播劇已經常見了，不過在當年，那樣的活動應該也算是創舉吧？

小鷹 那也一樣是金絲雀吧（笑）。因為出版社想試著舉辦點什麼活動，所以把《KIZUNA—絆—》找來用。可是只有《KIZUNA—絆—》的話好像不夠放心，不然就把同樣出過廣播劇CD的《FAKE》也拉進來好了。參與演出的都是有名的聲優，讓我很感激，但同時也覺得挺抱歉的。當時，出版社與廣播劇CD的製作組都沒有辦這種活動的經驗，所以大家都是一面做錯誤嘗試一面學習的。

——在男男戀愛漫畫引發熱潮的同時，BL（Boy's Love）這個類別的名稱也變得廣為人知。您是什麼時候意識到自己的作品被那麼稱呼的呢？

小鷹 是在一九九〇年代中期看到[9]《PUFF》的Boy's Love專題時意識到的，該說這詞用得很絕妙嗎？當時有種「原來如此啊～～」的感想。不過後來才知道Boy's

Love不是《PUFF》獨創的用語就是了。而且身邊的人都吐嘈說「妳的漫畫不能算吧」（笑）。

——因為「Boy's」的部分嗎（笑）。

小鷹　因為我的漫畫不適合那麼可愛的形容詞嘛。男男戀愛漫畫引發熱潮、Boy's Love這個詞廣為流傳時，正好是校園故事的全盛期。雖然後來也有許多以上班族為主角的故事，但是就「男生們談戀愛」的特徵而言，Boy's Love還是很適合作為這個類別的總稱。不過也有把以上班族為主角的故事稱為Men's Love的說法就是了。

是說，就算在Boy's Love這個詞傳播最快的熱潮全盛期，也只有一部分宅腐女知道那是什麼意思，當時的我也覺得不可能有更多人知道這個詞。儘管如此，現在卻能在與宅腐無關的場合聽到ＢＬ或Boy's Love一詞，讓我有些坐立難安呢。

享受ＢＬ的高度自由

——您剛才說，是等到熱潮開始冷卻下來，才發現自己當時身處熱潮之中。現在回顧當年，有沒有什麼重新感受到的部分呢？

小鷹　我想應該有很多人這麼說過吧？我覺得，當時ＢＬ的發展狀況和泡沫經濟時期很像，有一種瘋狂的感覺。雖然說自己身處熱潮之中時，完全搞不清楚狀況，但還是有一種漂浮感，或者該說是一種腳踩不著地面、被推著前進的奇妙感覺。還有就是，雖然無法掌握整體狀況，可是我不認為這股熱潮能一直持續下去，但也沒有特別感到不安就是了。畢竟有盛就有衰，雖然這泡沫早晚會破裂，但是ＢＬ的類別應該也不會就此滅亡吧。我不覺得喜歡男男戀愛的讀者會全數消失，所以沒有擔心過ＢＬ的未來。

——身為漫畫家，您是從少年漫畫出道的，有想過再次在非ＢＬ的類別發表作品嗎？

小鷹 身在熱潮中時，完全沒有多餘的心力想那種事呢。就算熱潮開始冷卻了，我也沒有那麼想過，因為我還有太多想畫的BL作品了。除了主題必須是男男戀愛的條件之外，BL是自由度相對較高的類別。這個也想畫畫看、那個也想畫畫看，我腦中都是這樣的想法。對於一直畫BL，我沒有什麼不滿，而且也沒有特別想畫BL之外的類別的慾望。

——這和您曾在少年漫畫雜誌發表過作品有關嗎？

小鷹 我覺得有。所以才會更加享受BL的高自由度吧。對我來說，畫少年漫畫反而有太多束縛而讓我覺得痛苦。當時的我太年輕了，而且是剛出道的大菜鳥，分鏡草稿常被打回票，想畫漫畫的熱情無法和稿子本身連結在一起。但是在BL業界，我可以盡情地畫許多我想畫的作品，讓我覺得很開心。因為能在畫圖中得到成就感，所以我對BL業界沒有什麼不滿。

——雖然您曾經以原創同人誌的形式發表過《KIZUNA—絆—》，不過直到在《MAGAZINE BE×BOY》連載作品為止，您其實沒有太多畫原創BL的經驗對

嗎？

小鷹 在畫《KIZUNA—絆—》之前，我只畫過動畫作品的二創同人誌，其實可以說幾乎沒有畫原創BL的經驗。所以那時有種邊畫BL原稿邊學習技巧的感覺。就連彩稿也是從開始接BL的工作後才自己摸索、學習出來的。一開始時連畫材都缺，只有類似在學校用的水彩顏料而已。所以BE×BOY COMICS推出《KIZUNA—絆—》的第一集時，封面的圖是黑白的哦，因為那時候我還不知道怎麼畫彩稿（笑）。

　　說起來，我原本就沒有特別著迷被稱為原創JUNE的作品。當然我也喜歡看，可是和熱衷原創JUNE的讀者比起來，我的相關知識根本少到不行。雖然現在我的萌天線已經能接收到很多東西了，不過在當時，格鬥漫畫或運動漫畫裡的「勁敵關係」感覺很棒耶～～我大概只接收得到這種程度的電波而已（笑）。是因為青磁BiBLOS向我邀稿時說，只要有這種程度的萌天線就可以了，所以我才會開始畫BL的。我知道自己的圖不是所有人都能接受的風格，而且也和熱愛純粹原創

JUNE的人喜歡的感覺不太一樣，這樣子真的沒問題嗎？我這麼詢問。不過青磁BiBLOS說，因為必須有作品能滿足看少年漫畫、青年漫畫時，會妄想「要是其中的角色能變成這種關係就好了」的讀者。聽了青磁BiBLOS的說法，我才開始覺得自己也能畫BL作品。

——畫BL原稿時，編輯部曾向您提出過什麼要求嗎？

小鷹　我的話幾乎沒有要求，完全是自由發揮的狀態（笑）。尤其在BL熱潮掀起前後的那段時間，不只我而已，整個BL業界都有一種讓作者自由發揮的風氣。假如是在業界整體銷量低靡的時期出道的作者，感受到的風氣應該會不一樣吧。出版社重視讀者口味的結果就是編輯部變得保守，開始對作者提出各種要求。對作者而言，可說是造成了不必要的束縛。BL草創期和熱潮期的那段時間，出版社是真的隨作者自由創作的哦。多虧如此，我可以自由地畫想畫的內容，而且也沒被要求過一定要是好結局之類的事。很久之後，我和同時在許多BL雜誌刊載作品的年輕BL作者們聊天，才知道原來編輯會提出收尾時一定要是HE，或者主角年齡大概

要幾歲、畫風要改得更接近現在流行的畫風⋯⋯之類的要求，讓我非常驚訝。

——那麼，在熱潮最旺盛的期間，您有什麼印象特別深的事嗎？

小鷹　在ＢＬ雜誌大量創刊，可說是ＢＬ泡沫經濟期的那段時間，在同人販售會場上，只要是有在ＢＬ雜誌刊登作品的作者，就算出的是原創同人誌，攤位前也都會大排長龍哦。而且每個社團的同人誌搬入量都多到非比尋常，一般參加者也非常非常多，讓我覺得每個人都充滿熱情。

——因為和過去相比，泡沫經濟期間的ＢＬ作品一下子多了起來，所以有很多人高興到全部買來看的關係吧？

小鷹　我也覺得當時看ＢＬ的人比現在還多。現在看ＢＬ已經是種很普通的事了，而且感覺上是從數量繁多的商品中「挑選」喜歡的作品。可是在當時，ＢＬ作品難求，在那種環境裡突然冒出了商業ＢＬ漫畫，雖然數量有限，但還是有很多人因此興奮不已吧。也許是感受到讀者「給我更多ＢＬ！給我更多ＢＬ！」的渴望，作者們也就都全力以赴。總之非畫不可⋯⋯有種被什麼催著畫圖的心情。

在紐約舉辦簽名會！

—— 到目前為止，您有機會得知對BL沒興趣的人面對BL時的反應嗎？

小鷹　在BL引發熱潮時，我常被別人問關於BL的事。就連和少年漫畫家聚餐時，也聽對方說過「聽說BL業界的景氣很好呢」這樣的話。BL真的有火紅到會被旁觀者那麼說的程度嗎？我記得當時很驚訝。還有就是常被其他出版社的編輯問「創辦《MAGAZINE BE×BOY》的大神級編輯是怎麼樣的人物？」但不論第一任總編或副總編，對我來說都是熟人，聽到她們被說成「大神」，讓我覺得有點好玩（笑）。忘記是《MAGAZINE BE×BOY》還是《BE・BOY GOLD》了，總之連雜誌都曾經賣到再版過。BL為什麼會這麼紅啊？對於不熟BL業界的人來說，會覺得不可思議也不奇怪。而且我還真的被那麼問過。

—— 您是怎麼回答的呢？

小鷹　我也不太記得了（笑）。現在想想，就算《MAGAZINE BE×BOY》賣得

很好，跟風出的雜誌也不一定能大賣啊。而且事實上，很多當時創刊的ＢＬ雜誌後來都收了。如果編輯對ＢＬ沒興趣，也不清楚找來的作者對讀者有沒有吸引力，就算創辦了ＢＬ雜誌，我也覺得不可能賣多好。雖然這麼說有點語病，可是創立《MAGAZINE BE×BOY》的人們，以及支撐著這本雜誌的編輯們，不完全是以做生意的角度辦ＢＬ雜誌的哦。《MAGAZINE BE×BOY》的成果是「我想看這種作品」的編輯和「我想畫這種作品」的作者們契合在一起才有的結果，用同人誌來比喻的話就是合本般的作品。編輯對ＢＬ的需求與熱度其實和讀者是一樣的。就ＢＬ而言，我覺得編輯有沒有那種熱度，對雜誌的影響是很大的。看ＢＬ很紅就想跟風賺一筆，我想是絕對行不通的哦。尤其《MAGAZINE BE×BOY》剛創刊時，編輯是集合了許多非常想推薦給讀者、「我覺得這個超棒的！」的作品來出版的。「我要看我要看！」而讀者則像是上課時傳閱漫畫的學生一樣（笑）。有種一群同好自得其樂般的感覺。但也不只《MAGAZINE BE×BOY》，我覺得ＢＬ原本就是有這種感覺的類別呢。

——在一般人對BL的認識不像現在這麼普遍的年代，那種同好一起同樂的感覺非常明顯呢。只會在興趣相同的小圈圈裡傳閱BL作品，絕不會大刺刺地擺在班級圖書館裡給所有人看。大家都有不能隨便給圈外人看到的默契。

小鷹　就算到處傳閱，也絕對不想被老師發現、沒收（笑）。BL熱潮剛興起，媒體開始提到BL時，許多喜歡BL的人都覺得很反感。我想就是因為大家都覺得「不要隨便把我們的樂趣拿來曬好不好？」的緣故吧。

——雖然這麼說，可是現在BL已經廣為人知了，就連其他國家也翻譯、出版了許多BL漫畫。二○○五年時，您甚至還在紐約舉辦過簽名會呢。

小鷹　為了慶祝英文版《KIZUNA—絆—》的發行，代理作品的出版社邀請我到紐約開辦紀念簽名會。簽名會的前一天，位在紐約的日本文化協會也舉辦了動畫版《KIZUNA—絆—》的放映會兼座談會。很慶幸兩場活動的反應都很熱烈。不只住在當地的日本人，也有許多當地人來參加活動，讓我感到很欣喜。

——同年十月，您也參加了"YaoiCon"呢。

小鷹　其實在那之前，YaoiCon就已經邀過我很多次了，但我一直排不出時間，所以沒能答應。碰巧紐約簽名會時協助的口譯剛好和YaoiCon的主辦單位認識，因此主辦透過口譯再次邀請我參加。雖然我沒有答應口譯代為請託的義務，不過我也覺得這次非去不可，所以特地調整工作排程，做好萬全的準備（笑）。

——那時候其他國家也開始注意到BL了。您當時知道這回事嗎？

小鷹　我完全不知道。雖然自己的作品早在很久以前就被翻成英文或義大利文等出版了，可是我只有「既然有機會出外語版，那就出吧！」的想法而已。雖然也有外國媒體來日本採訪我，但我還是沒有「日本的BL在海外有相當程度的支持者」的真實感。直到在當地的簽名會與活動中看到許多人來參加，我才終於發現「日本的BL該不會是很厲害的東西吧？」

在沒有「BL很紅」的自覺下享受著BL的樂趣

——BL漫畫的主流是短篇或全一冊的故事。與其他經常發行到第二、第三集，甚至更多集數的漫畫類別相比，這是個很明顯的特徵。但是您的《KIZUNA—絆—》和《酷哥老師方程式》都是[12]長達十集以上的長篇作品。您是從一開始就想畫這麼長的嗎？

小鷹　怎麼可能！（笑）。雖然這兩部都是從雜誌創刊就開始連載的作品，不過我沒想過要畫多長或多短呢。其實這兩部作品在連載時，我冒出過好幾次差不多該結束它們的想法。可是每當那麼想時，看到讀者回函的反應，又覺得可以繼續下去。既然讀者想看，而且編輯也希望我繼續畫，那麼我就再加油一下吧。是在這種情況下畫到第十集的。

——兩部完結的時間點都是您自己決定的嗎？

小鷹　是的。《酷哥老師方程式》在連載到單行本第九集左右時，讀者回函的反應

84

開始沒有那麼好了，雖然責編支持我繼續畫下去，不過我也不打算畫好幾十集，所以覺得差不多是可以完結的時候了。而且還得準備收尾的劇情，所以決定結束在第十集。

《KIZUNA—絆—》也同樣是因為讀者想繼續看，才會一直畫下去的。因為當初是從一開始就以飆車般的感覺畫出《KIZUNA—絆—》的，所以畫到後來，漸漸不知道該畫什麼才好。家庭抗爭畫過了，失憶梗畫過了，結婚問題也畫了，那之後還有什麼能畫的!?（笑）。就算繼續畫下去也只會折磨自己而已，所以我一直想找個適合的時機結束故事。最後是把無法收錄進第十集的部分插曲出成第十一集，做了收尾。因為我不喜歡敲鑼打鼓地大肆宣傳作品完結了，雖然對編輯部很不好意思，但我還是拜託他們不要特地宣傳，讓作品悄悄結束。現在想想，《KIZUNA—絆—》和《酷哥老師方程式》都畫得比想像中的久太多太多了呢。

——這兩部作品都有許多死忠粉絲，就算長期連載，出到十集以上也不奇怪啊。

小鷹　尤其是《KIZUNA—絆—》，一直承蒙讀者的熱烈支持，真是非常謝謝大家。雖然沒有到《戰慄遊戲》裡的女粉絲那麼誇張（笑），但因為我曾收過極端粉

絲寄來的「劇情沒這樣走就我就不饒妳！」之類內容的信，所以更讓我想悄悄地把作品結束掉。直到現在，還是有許多讀者跟我說他們看過《KIZUNA—絆—》和《酷哥老師方程式》，讓我覺得很高興。

——在BL的熱潮中，一直活躍在第一線，同時又要維持作品品質讓熱情的粉絲滿意，這些事是否曾讓您覺得疲乏呢？

小鷹　那倒是沒有。是因為當時還很年輕嗎？有可能嗨過頭了也說不定。打比方的話，就像很忙的平價餐館吧。客人一直湧進店裡，身為服務生的責編覺得生意興隆是好事，所以一直勸客人點菜，廚房因此變得和戰場一樣忙亂，身為主廚的作者我只好一直處於開外掛的狀態（笑）。拚命完成餐點，覺得累了想休息一下時，已經用完餐的客人卻不肯離席，可是新的客人又一直進來，整間店呈現被擠爆的狀態。但是很不可思議地，最後還是把所有餐點都完成了，而且明天還是照樣開店營業。

我覺得大概就像那樣的店吧。

不只我而已，從BL草創期就開始活動的作者們應該全都有這種感覺。不論畫

86

漫畫或寫小說，對創作的執著可能比現在的人更深呢。現在這個時代，在商業雜誌上發表BL是很理所當然的事。可是對於我們這個年代的人來說，當時可能都抱著「趁著還有機會發表BL的時候多發表一點！」的想法吧。不過也有單純覺得「能畫喜歡的東西了，耶──！」並為此感到高興的人就是了（笑）。

喜歡上當紅的類別是很快樂的事不是嗎？當年的我應該是在沒有自覺的情況下享受著那種喜悅。而且讀者應該也是一樣的，只要是BL什麼作品都看。就算沒有好結局也行，不管是什麼劇情設定，總之都先看過再說。特別是生長在很難遇見BL作品的時代的人，更有那樣的傾向。現在的BL作品已經多到不先挑過就看不完了，而且在有了選擇權之後，讀者的喜好也變得很明顯。作者想讓讀者閱讀自己的作品，首先得讓讀者挑中自己的書才行。和BL最狂熱的時候比起來，想讓自己的作品被人注意變難許多。我覺得光是這點就很辛苦了。

──您也有察覺到讀者的轉變嗎？

小鷹 因為作品太多了，得先挑過再看⋯⋯是有這種感覺。還有就是盡可能挑不會

雷到自己的作品看，有那種想法的讀者變多了。由於時間與金錢有限，會有那種想法也是當然的吧。特別是同人誌或發表在網路上的作品，例如Pixiv等網站上的作品，都會以前言或標籤提醒讀者本作中有哪些內容。比如「BE」、「有血腥場面」、「有角色死掉」等等。要說這種事先預警的做法已經約定俗成了嗎？或者是為了不讓讀者被雷到才事先標註呢？可是這種預警真的是讀者想要的嗎？我會這麼想呢。

雖然說是因為有讀者希望能事先提醒，才會開始出現這種風氣，可是提供作品的作者，是不是也變得過度防衛了呢？繼續變本加厲下去的話，以後推理作品說不定也得註明「這個角色是犯人哦，你們能接受嗎？」的警語才行呢（笑）。

不論漫畫或小說，在從前，也有不少作品會出現意料之外的劇情或衝擊性的結局。現在被作品雷到會想對作者抱怨「我沒想過是這種故事」的人，也會對從前的作品出現這種過敏反應嗎？雖然回應讀者需求是很重要的，但也不必過度迎合讀者吧？我是這麼想的。身為讀者的我，可說是放牛吃草長大的（笑）。就算看完後覺得不喜歡某個故事，也不會因此大受打擊，所以直到現在，我還是完全無法理解對

重要的是在創作時堅持自我

—— 在BL熱潮興起後，即使不是BL愛好者的人也開始注意到BL。您的創作態度在熱潮前與熱潮後，有什麼不同之處嗎？

小鷹　我想應該沒有吧。要是變了，就不是自己的作品了。我從作者朋友們那裡聽說過，曾經有編輯要求作者「這樣的東西賣不了錢，要畫成現在流行的這種感覺才行」。但就算作者照著編輯的指示去畫，也不一定能得到讀者的支持不是嗎？在大環境的影響下，為了提高銷量，所以編輯不想冒險；作者也因為想持續接到工作而盡可能地照著編輯的意思畫圖。雖然我不認為這種做法本身是壞事，可是就算照著編輯的要求去做，最重要的還是，在某些部分要堅持住自我。基本上我通常會依照

踩到雷極度敏感的人的心情。而且我會站在作者的立場思考，因此雖然想讓讀者覺得高興、想讓讀者享受我的作品，但同時也希望能有個不會局限作者創作的環境。

編輯的要求去做，比如這次要畫校園故事或這回請畫畫成這種感覺的故事。但不管題材或方向如何，「我想畫這樣的東西」我都會特地在其中找出自己想畫的部分，並將其畫出來。這種想法從以前到現在都沒有改變過。

——《KIZUNA—絆—》和《酷哥老師方程式》都是保持自我的作品呢。

小鷹　那兩部的話，滿滿的全是自我哦（笑）。因為編輯部完全放手，讓我隨心所欲地去畫。當然，因為是完全的自由創作，成果如何也完全是我個人的責任，所以我比責編更在乎讀者回函的結果，也會視回函的結果一邊自我修正一邊畫。就算是現在，接libre的工作時基本上也都是讓我自由發揮的。我想是因為從《KIZUNA—絆—》開始，責編就一直是同一個人，雙方已經配合很多年了，對方很清楚我會交出什麼樣的稿子，也相信我的作品品質，所以不會管太多吧。

——您的讀者應該都對那位編輯很熟悉吧。兩位真的合作很久了呢。

小鷹　這麼多年都沒有換過責編，是很少見的情況吧。對方是很有趣的人，光是畫我跟他的各種小事就足以出成一本漫畫了，所以我也從來沒想過要換責編呢。而且

90

我覺得，正因為責編是他，所以我才能如此自由地創作。不過對他本人來說，自從我開始把他畫在漫畫附錄裡之後，就經常在自我介紹時被取笑，似乎因此很不服氣就是了（笑）。

——不只在ＢＬ業界，也時常聽到其他類別的作家會煩惱該如何與編輯相處的事。我想，您在創作時應該也會有與編輯意見不合的時候吧？碰到那種情況時您是怎麼處理的呢？

小鷹　雖然聽起來很理所當然，但我們意見不合的時候就會好好討論。不過比起編輯，漫畫家一定更清楚自己作品的事不是嗎（笑）。所以除非編輯能強而有力地說服漫畫家，否則漫畫家這邊是不該隨便讓步的。如果編輯有「這樣畫一定比較好」的根據就另當別論，如果是沒有根據的意見，我就不會接受。在這點上，我覺得自己受少年漫畫時代的責編影響很大呢。把這一段的分鏡改成這樣，閱讀時的視線動向就會變成這樣，所以改成這樣比較好不是嗎？那位編輯每次都會提出很實在的修改建議，讓我獲益良多。由於我也染上了這樣的習慣，所以會覺得，假如想要求我

修改劇情或是哪些部分，就該說出明確的理由好讓我接受。當然，就算不是條理清晰的意見，但只要自己能夠接受編輯的說法，還是可以修改的。

BL漫畫最困難的地方，不是分鏡之類的技術部分，而是編輯與作者對於「萌」的感性部分無法契合時，就很難彼此妥協。因為和其他類別的漫畫比起來，BL的感性成分極大，比如喜歡鬍渣男還是軟弱男⋯⋯這種喜好沒道理可言不是嗎（笑）。雖然我沒有碰過那樣的情況，但假如漫畫家想畫的萌點戳不到編輯的萌點，或是漫畫家對編輯喜歡的萌點沒有感覺，這種情況就無法用討論或講道理來說服對方了。好像也只能由其中一方讓步才能解決了。

——包含這種感性的部分在內，我想應該也有不少BL編輯很煩惱該怎麼與作者互動呢。

小鷹　好像是呢。其實我以前曾和編輯們聊過「身為漫畫家，我是這麼想的」、「我是這樣工作的」之類的事。當我得知有許多編輯煩惱於如何拿捏與作者間的距離時，讓我很驚訝。當時編輯們問我說，如果和作者意見不同時，妳覺得編輯該如

—— 何把自己的意見告訴作者呢……。

—— 您是怎麼回答的呢？我很想知道。

小鷹 雖然這是我個人的想法，但假如覺得和作者溝通有困難時，與其說「這是編輯部的想法」或「讀者喜歡這種故事」，不如以表達感想的方式告訴作者「我想看這樣的內容」就好。如果是我會覺得這樣就可以了。假如編輯當面以自己的話告訴我「這個角色很不錯呢」，我就會很單純地產生「要讓角色更有魅力才行！」的想法哦。編輯只要一面表達自己的感想，一面誘導作者的思路朝向自己想要的方向就行了。我覺得編輯就算狡猾一點也無所謂哦。就我個人而言，以誘導的方式改變我的想法是沒關係的。但如果對我說因為現在流行這種劇情，或編輯部的方針是這樣所以妳應該這樣修改，我應該會血壓飆升吧（笑）。我想知道的是站在我面前的「你」是怎麼想的。因為對作者來說責編是第一位讀者，所以會想聽讀者的意見。

當然，也不是所有作者都這麼想，但是就我來說，我會希望自己的責編說更多的感想，而且，為了先讓名為責編的讀者說「真好看」，我會更努力地畫出更好的作

品。

——這是您畫漫畫的動機之一嗎？

小鷹 不只責編，讓所有讀者看得高興是作者創作時最大的動機。讀者的來信一直是鼓勵我、支持我創作到今天的動力。BL讀者的感想大多很仔細，會告訴我某回的某一格很棒、某張臉畫得很好看、某段劇情很精彩⋯⋯等等。大家都會告訴我他們喜歡的部分哦。當然，就算只是概括地說「很好看」、「很萌」我也會很高興的。都是因為有讀者們的感想為我導航，我才能持續畫到現在。

不過，雖然說責編是第一位讀者，卻又不只是個讀者，會煩惱該如何與作者交涉也是可以理解的。因為兩人必須一起工作，所以會擔心說得太坦白的話會不會讓作者心情不好或是傷了作者的心。雖然我剛才說編輯可以狡猾一點，但同時我也希望編輯能誠摯一點。比如說，就算作者接受了編輯的意見，改變劇情走向或加入時下流行的萌點，讀者的反應也不一定會比較好不是嗎？這種時候，當然作者自己也要負很大的責任，可是我希望編輯別把所有責任都推到作者頭上。不要只有「暢所欲

只有「想畫」的念頭，是沒辦法成為商業漫畫家的

——從開始畫BL到現在，您在心境上有什麼巨大的變化嗎？

小鷹　怎麼說呢……開始的前十年我一直處於埋頭拚命畫圖的狀態，很多事情都記不清楚了。十年後，才比較有餘力冷靜思考自己和BL業界的事。而等到自己過了二十年的BL漫畫家生活，我才終於真切地感受到BL已經是個確立的類別。

——為什麼直到那時才覺得BL確實成為一個類別呢？

小鷹　渾然忘我地埋頭猛衝了十年後，我開始漸漸放慢速度，直到快邁入二十年

言」而已。也許是因為我認識因類似的狀況所苦的作者，所以才會特別敏感吧。身為漫畫家，我的立場當然會比較偏向漫畫家這邊。包含這種情況在內，與BL熱潮剛興起時編輯對作者那種放牛吃草般的態度相比，我覺得這些煩惱，或許正是因為商業BL穩定下來才開始顯著起來的。

時，速度終於慢到可以欣賞周圍景色的程度了。應該是這個緣故吧。第二十年時，晚自己十年出道的作者們紛紛成為各雜誌的看板漫畫家，而且也感受到一種「世代交替已經完成」的氛圍。原本一直踩到底的油門這才慢慢放開，直到那時才終於換檔成功。

以前我曾經參加過出版社舉辦的派對，在會場上遇到和田慎二老師。當時和田老師問我出道幾年了，我說已經十年了。「還是隻小雞呢，要出道二十年才能抬頭挺胸地說我是漫畫家哦。」當時和田老師是這麼回我的。也許是因為這件事的緣故吧，讓我覺得二十年是一個里程碑。那時和田老師還說「出道後消失的作者比一直持續畫圖的作者多很多哦」，讓我深有同感。只有想畫圖的念頭，是沒辦法長久待在業界的。必須有出版社給你工作、有雜誌讓你刊登作品才行。當我發現BL漫畫家出現世代交替的情形，而自己已經從漩渦中央漸漸漂到外圍後，「沒有出版社給我工作的話，我就沒辦法畫商業漫畫」的危機意識也開始升高了。當然，這種危機感直到現在依然存在。年輕有活力的漫畫家不斷出現，而我自己則年復一年地愈來

愈平庸（笑）。有什麼題材是現在的我才能畫出來的呢？有什麼地方可以讓我發表作品呢？我常常在思考這件事呢。

——開始能以客觀的角度審視自己身為漫畫家的定位嗎？

小鷹　是啊。因為已經有辦法看到業界的現狀了，比起從前，更能思考身為ＢＬ漫畫家，自己的定位在哪裡、今後該如何發展。出道的前十年只知道埋頭猛衝，但同時也有種被捲入巨大漩渦中的感覺，就像被丟進洗衣機裡轉個不停，看不清周圍的狀況。要等到漩渦開始緩和下來，從漩渦中心漂到外側時，視野才終於變得清晰。

那時，我覺得想逆流勉強游回漩渦中心是不可能的，而且漫畫家開始世代交替，自己多半也沒辦法符合現下流行的新風格與萌點吧。所以我想，不然以後就改當土狼好了。應該也是有不愛當紅漫畫家風格的讀者吧？那麼我就等當紅漫畫家活躍完後，像土狼一樣悄悄現身，撿些剩下的讀者吃吧（笑）。其實應該是讀者挑作品吃才對，所以正確來說，是等主菜上完後，「也有這種料理，要不要嚐一口試試呢……」自己端出小菜請讀者吃的感覺吧。

——您離出道二十年那時，如今又增加了許多年的歷練，已經當了四分之一世紀的BL漫畫家了呢。

小鷹　好可怕的事實啊（笑）。

——您曾有過畫膩BL題材的想法嗎？

小鷹　沒有耶。因為我想把所有的梗全都畫過一遍。雖然可能是很多人都畫過的梗，但是應該還是有自己能畫的地方吧？吃剩的骨頭上說不定還會留著一些好吃的肉。我想用啃骨頭的感覺繼續畫BL漫畫。

——假如您能搭時光機回到身在漩渦正中央的時代，您會想修正什麼歷史，或再經歷一次什麼事嗎？

小鷹　……我不會想回去耶（笑）。那些年雖然很快樂，可是也有很多痛苦的回憶，所以我不太想再經歷一次。

——有什麼痛苦的事嗎？

小鷹　畫漫畫本身並不痛苦，可是時間不夠用卻非常痛苦。有一陣子，除了

《KIZUNA―絆―》和《酷哥老師方程式》之外，我還在BiBLOS的非BL雜誌《ZERO》連載《從宇宙來的吸血鬼》，同時畫三部作品的時候，每個月要畫超過一百張的稿子……那段時間真的是廢寢忘食地趕稿，好不容易出現一點空檔時，也已經沒有想睡的念頭了，而是會開始發呆，茫然地想著人類為什麼非睡覺不可呢？不睡也不會死嘛──最後就昏倒了。果然人類還是得睡覺才行呢（笑）。那時因為太忙了，整個人還變得有點奇怪。因為一次要趕三部作品，所以請了許多助手輪流過來幫忙，其中有很多只來一次的臨時助手。當時我光是把稿子完成就已經焦頭爛額了，幾乎不記得臨時助手的長相，而且也沒機會好好和他們說話，讓我覺得很抱歉。而長期助手也是，在我的工作室住了將近兩個月，等工作總算告一個段落要回家時，已經是另一個季節了，沒有當季的衣服可以穿，大家都因此很震驚呢。總之，當時完全是仗著年輕亂來，現在的我絕對不可能做那種事了。

──那麼，快樂的事有哪些呢？

小鷹 就是單純地因為能畫漫畫，而覺得很快樂。而且讀者給了我很多迴響，編輯

也誇我畫得很好，所以情緒一直很高昂。但愈是逞強畫圖，身體就變得愈差，所以是苦樂參半的情況。快樂的回憶總是會和痛苦的回憶一起湧現，感覺實在很複雜（笑）。

——那應該是和「金絲雀」重疊的時期吧。您對於當時總是率先挑戰新事物，有什麼感想呢？

小鷹　我喜歡挑戰，也樂於挑戰，就算是有勇無謀的事我也很願意嘗試。不過有時候也會覺得，偶爾給我一些已經確認過安全的案子不好嗎？（笑）。但是，正因為他們給我很多機會挑戰，我才能體驗到各種事，所以我還是很感謝這一切。不管是《KIZUNA—絆—》或《酷哥老師方程式》，幾年下來總共出了很多片廣播劇CD，我也因此和參與演出的聲優們認識超過十年了。而且和音效指導、混音師等工作人員變熟後，他們還讓我參觀錄音現場。能有這些緣分就已經非常可貴了，最棒的是，還能接觸到與自己職場完全不同的工作現場，讓我覺得非常快樂。所以當金絲雀也不全都是壞事啦（笑）。

——在那些事中，最讓您高興的是哪件事呢？

小鷹　在錄製《KIZUNA—絆—》的外傳《GUN & HEAVEN》，並且要將它收錄進《KIZUNA—絆—》時，製作組提案說要不要放一首歌進去。雖然我對這件事沒有任何意見，不過製作組卻主動問我說，請MIO（MIQ）小姐來唱歌好不好？由於我是超堅定的動畫宅，所以在聽到這提議時真是又驚又喜，拜託製作組絕對要請她來唱歌，而且還真的實現了，實在太讓人高興了！後來還讓我參觀錄音現場，能親耳聽到MIO小姐唱歌，真是太幸福了！就這層意義來說，參與《KIZUNA—絆—》的堀川亮先生還有參與《酷哥老師方程式》的井上和彥先生，都是我學生時代看動畫、聽他們聲音長大的聲優呢。那時候從沒想過有朝一日，他們會為我作品中的角色配音，真是不可思議啊。我覺得這也是對自己的一種犒賞呢。

希望BL可以兼容並蓄，變得更多元

——二〇一〇年時，您原本在雜誌連載過一陣子的《BORDER～境界線》系列[14]，開始變成不連載直接出單行本。我覺得這也是您成為BL漫畫家將近二十年後的新挑戰呢。

小鷹 未經連載直接出一整本單行本，比想像中的還要困難。必須依每集單行本的銷量，來決定是否可以繼續畫下一集，所以出版時不是普通的緊張。而且完成一本單行本的時間相對較久，會有很長一段時間畫漫畫時不知道讀者的反應。我當初沒有料到這件事會讓人這麼痛苦。很高興看到您的連載、我很期待您的作品……沒想到在創作時有沒有讀者的一句鼓勵，在心境上會有這麼大的差異。長期處在聽不到任何回應的情況中畫圖，會開始產生「這故事不會很無聊嗎？」、「真的有人想看這種東西嗎？」的想法。雖然我很感謝出版社在雜誌休刊後繼續讓我把作品直接出成單行本，也覺得很高興，可是，正因為連載時聽得到讀者的迴響，所以畫單行

本時沒有任何回應，反而讓我覺得更難受……《BORDER～境界線》第二到第五集的限定版附有廣播劇CD，所以我能聽到參與演出的聲優們的感想，並因此得到許多鼓勵。當然，我覺得一定有基於工作上的恭維成分在，即使如此，聽到聲優們說「故事很有趣」、「請一定要繼續出下去」時，我就覺得有辦法繼續畫下去了。

不只參與廣播劇CD的演出，而且還告訴我對於作品的感想，真是太謝謝各位聲優了。

——到目前為止，除了過去篇之外，《BORDER～境界線》裡幾乎沒有床戲呢。

小鷹 這算BL……嗎？連我自己都這麼想過呢。大概是因為主角群中只有一個同志角色的關係。還有就是，我很喜歡這種明明讓人覺得「這兩人絕對有一腿！」但卻沒有上過床的雙人組，完全是我個人的喜好呢。可是，這真的是BL哦（笑）。

——不過，您的作品中，其實很少有大量床戲的作品呢。

小鷹 是啊。可是不知道為什麼，我的作品好像都會給人很色的印象呢。

——因為色情畫面的濃度？又濃稠又穩定的感覺。

小鷹　濃度！（笑）。我確實被新宿二丁目的同志們稱讚過畫得非常色情呢。

——這麼說來，直到快收尾時為止，《酷哥老師方程式》的主要配對一直沒有床戲呢。

小鷹　那部的話，因為我一直沒清楚畫出主要配對的攻受，所以揭露攻受真相時，讓在廣播劇CD中飾演受方的井上和彥先生大受打擊，在錄音時大叫「我沒有當過受啊！」（笑）。現在的話，編輯部可能不會讓作者畫床戲那麼少的作品吧。

——今後您想畫怎麼樣的BL呢？

小鷹　怎麼說呢……讀者的需求愈來愈多元，作者的數量也愈來愈多，現在已經不是打著「校園作品」或「上班族之戀」就會有讀者買單的時代了呢。想看校園作品的話就要看某某作者的，會變成在喜歡的故事類型裡挑喜歡的作者看。在這種情況下，我覺得比起具體地說想畫什麼類型的作品，還不如思考讀者想在自己的作品中看到什麼要素，並善加運用那些要素，畫出具有個人特色的作品。事到如今，就算

要我以年輕人的感性去畫水嫩嫩少年們的故事，不但對我來說很吃力，而且我想，應該也沒有讀者想看我畫那樣的故事吧（笑）。所以我覺得自己應該多畫一些和自己年紀相近的中年大叔的故事。不是因為我只想畫大叔，而是要善用大叔角色，畫出讀者想看的故事。比起自顧自地畫想畫的故事，不如在可以發表作品的地方畫自己能畫的故事。大概是這樣的感覺。

——您認為今後還會再次掀起當年那種BL泡沫經濟般的風潮嗎？

小鷹　如果是指像當年那種熱度的風潮，我想應該不會再有了。因為讀者和作者的喜好已經愈分愈細，很難再團結成一大股力量了。雖然有愈來愈多雜誌、商業合集開始電子書化，BL作者也增加了，可是以有在持續活動的人的活動量來說，整體的活動量是減少的。雖然這只是我的個人感覺，但是在出過一、兩本漫畫後就停止商業活動的人好像變多了。雖然除了商業BL漫畫之外，同人誌界和Pixiv的二創活動還是很興盛，不過，我覺得原創BL的熱度已經沒有像二創那麼高了。

——您現在會看商業BL作品嗎？

小鷹 我原本就看得不多，現在看得更少了。不過同人誌還是有在看（笑）。如果出版社送BL雜誌的贈本過來，有時間時我就會看一下。現在的紙媒體雜誌本身也是有減無增的狀態，想爭取到刊載機會是愈來愈困難了。另一方面為了讓雜誌上數量有限的連載作品全是好看的作品，編輯部也是非常辛苦。站在讀者角度思考的話，當然會希望雜誌像滿漢全席一樣。有重口味有清水、有陽光也有陰暗，總之能一次看到各種題材的雜誌最好。假如每本雜誌都是不同菜色的滿漢全席，那就更棒了。但是就編輯部的角度而言，滿漢全席的難度太高，做起來太辛苦了。只好縮小範圍，比如單賣燒烤或海鮮，比較容易計算出可以吸引到多少客人。

——最近這些年，像《美術手帖》[15]的BL專題，或是出版社給新手看的[16]BL入門書以及[17]評論書。我覺得將BL拿來當題材的狀況愈來愈多了呢。

小鷹 在現在這種書籍銷量愈來愈差的時代裡，一般出版界為什麼會注意到BL呢？身為BL界的人，我覺得很不可思議。是因為有特別吸睛的高水準作品，所以連BL業界以外的出版社也注意到了嗎？不過也有可能是因為BL發展有成，對雜

誌或電視節目而言，是很方便拿來做專題的題目吧？

──您對今後的ＢＬ業界有什麼期望嗎？

小鷹　我希望ＢＬ不要被固定成只有單一色彩，能更包羅萬象、有更豐富多樣的內容。希望ＢＬ是一個能容納更多風格的作者，可以看到不同特色的作品的世界。然後讓我有機會在這個世界的一小角當隻土狼（笑）。

──您也已經快要看到出道三十年的里程碑了呢。

小鷹　要是真的能畫到那時候就太好了。到時候，我能從小雞變成有雄偉雞冠的大公雞嗎？可以的話就好了。

──我想，對於後進作者來說，看到有前輩能持續畫二十、三十年，應該會有種被鼓勵的感覺吧。

小鷹　是的話就好了。這個業界不是光憑作者想畫圖的欲望就能一直待著的世界，我也希望老前輩的存在能鼓勵新人奮鬥。若是年輕的作者們能別對老前輩太冷淡，我會很高興的（笑）。

——至今為止，您在業界累積了許多寶貴的經驗。今後會不會想以培育後進的角度，積極地把這些經驗告訴年輕作者們呢？

小鷹　雖然這麼說有點僭越，不過如果自己有什麼能傳承的經驗，比起漫畫家後進，我更想把經驗教給編輯。考慮BL界的未來時，培育漫畫人才當然是很重要的，但我覺得編輯的力量更是必要的。雖然我應該只能盡棉薄之力，但假如有機會，我還是想把自己在BL這個業界裡經歷、獲得的東西傳承下去。還有就是，就像年輕的作者與讀者不斷地出現，我希望評論或提到BL的媒體也能愈來愈多，如果能出現更多年輕的評論家或撰稿者就太好了。

——我想，覺得BL的存在是理所當然的世代，可以儘管用他們獨有的感性聊BL；而我們這些風之谷裡婆婆般的老太婆，就來盡情地聊以前的BL吧。

小鷹　這樣很不錯呢（笑）。我也來當BL業界的婆婆好了。如果有人問我以前的BL的事情，就知無不言。不過除此之外，之後我也想長長久久地繼續畫自己喜歡的BL呢。

以少年漫畫家身分出道，就ＢＬ漫畫家而言是相當特殊的履歷。一九九二年出版的《KIZUNA─絆─》是ＢＬ專門書系BE×BOY COMICS的首波主打作品，一推出立刻造成轟動，成為一九九〇年代引領ＢＬ風潮的代表漫畫家。作品曾被改編為廣播劇ＣＤ與ＯＶＡ動畫，是ＢＬ作品多媒體化的先驅。目前也依然活躍於ＢＬ業界的最前線。

註

1 日本規模最大的同人誌販售會Comic Market的簡稱。創辦於一九七五年，每年夏、冬各舉辦一次，分別稱為「夏Comi」與「冬Comi」。同人社團可以在會場中販賣各種類型的同人作品。

2 名稱來自雜誌《JUNE》，意指和《JUNE》一樣，以男男戀愛為主題的原創同人作品。也稱為「創作JUNE」。在ＢＬ、Boy's Love等詞彙尚未出現的年代，不只同人作品，所有以男男戀愛為主題，或者帶有這種色彩的作品全被統稱為JUNE系作品。由於這類作品具有強烈的耽美色彩，因此有時也會直接以「耽美」作為代稱。

3 一九八〇年代末期開始播映的電視動畫。非常受女性動畫迷支持，在同人誌界有很高的人氣。一九八〇年代末到九〇年代初，出現了大量以本作為二創題材的同人社團，也因此成為名留女性向同人誌史的作品。

4 在同人誌販售會會場上，可以自備素描本請參加販售會的同人作者畫圖。

但由於這完全取決於作者自身的意願，因此不能強迫作者非畫不可。

5　以動畫資訊雜誌《OUT》聞名的みのり書房於一九八〇年創刊的雜誌。宣傳詞為「為少女存在的耽美派雜誌」。相較於除了專欄的文章以外以小説、漫畫作品為主的《JUNE》、《ALLAN》除了當期專題之外，是以刊載讀者對演員、歌手、運動選手等現實人物的妄想為主打。這種傾向在中期之後特別明顯。

6　與非BL的漫畫、小説相比，BL作品經常被改編為廣播劇CD、OVA動畫等等多媒體商品。以聲音為主的BL廣播劇CD曾盛極一時，發行了許多系列作品，不過近年來發售速度有減緩的趨勢。另一方面，一九九〇年代BL作品的影像化主流是改編成OVA動畫；近年來改編成電視動畫、真人電影的作品不斷增加，像OVA那樣未經電視、電影院等媒體放映，直接出成光碟的商品愈來愈少了。

7　《MAGAZINE BE×BOY》創刊初期的人氣作品，以紐約為舞台，描寫警察搭檔迪與良的故事。作者是以少女漫畫《我的企鵝會說話》（秋田書店）走紅的真東砂波。

8　《KIZUNA─絆》與《FAKE》兩作的廣播劇CD的合同活動「FAKE na KIZUNA」。於一九九五年十月，在多摩市立複合文化設施帕德嫩多摩（東京都）舉行。並於同年十二月發售錄製該活動過程的CD。參與演出的聲優有：《KIZUNA─絆》的藤原啟治、置鮎龍太郎、堀川亮；《FAKE》的關智一、飛田展男、西川嘉人、松本梨香。由於是公開錄音，因此觀眾的歡呼聲也被收錄其中，相當有臨場感。

14 漫畫雜誌《COMIC HUG》（mediation），雜誌休刊後，以未經連載直動。

描寫替人解決警察無法介入之困難案件的特殊集團的故事。連載於BL

13 動畫歌手，曾唱過《戰鬥裝甲Xabungle》、《聖戰士丹拜因》等人氣動畫作品的主題曲與插曲。於二〇〇一年改名為MIQ，繼續進行歌唱活動。

12 單行本集數超過十集的作品還有新田祐克《擁抱春天的羅曼史》（libre出版／SUPER BE×BOY COMICS・全十四集）、志水雪《Love Mode》（BiBLOS／SUPER BE×BOY COMICS・全十一集）、《是－ZE－》（新書館／Dear＋COMICS・全十一集）、中村春菊《純情羅曼史》（KADOKAWA＼ASUKA COMICS CL－DX・1～二十集未完）、《世界一初戀～小野寺律的情況～》（KADOKAWA＼ASUKA COMICS CL－DX・1～十集未完）等等。

11 二〇〇一年起於美國舉行的，以男男戀愛為主題的創作發表會。二〇一一年起改由美國出版社Digital Manga Publishing經營。曾邀請過許多BL作者為特別來賓。

10 《KIZUNA－絆－》的主要配對圓城寺圭與鮫島蘭丸是劍道方面的勁敵。鮫島蘭丸曾在小鷹和麻的少年漫畫出道作品《せっさ拓磨！》中以女主角的哥哥身分登場。

9 漫畫資訊月刊（雜草社）。於二〇一一年休刊。該雜誌做過好幾次男男戀愛專題，並將以男男戀愛為題材的作品統稱為「Boy's Love」，因此被視為是BL風潮的推波助瀾者與「Boy's Love」一詞的散播者。

接出單行本的方式繼續發行。

15　美術出版社《美術手帖》二〇一四年十二月號。為該雜誌首次的ＢＬ專題。

16　玄光社《はじめての人のためのＢＬガイド》（二〇一五年八月發行）等等。

17　溝口彰子《ＢＬ進化論》（太田出版／二〇一五年六月發行）等等。

小說家 岡松なつき

松岡夏輝

Profile

出生於東京。從學生時期起就開始在二創領域進行同人創作。一九八〇年代末，為了出版《鎧傳》的衍生同人誌，與後來成為漫畫家的鳥羽笙子組成同人社團「光輪騎兵團」。後來成為當紅的同人社團，很快地成為當紅的同人誌，有許多固定的支持者。一九九一年以富樫唯香的筆名在早川書房的科幻小說雜誌《小說早川 Hi!No.12》（SF MAGAZINE 一九九二年一月臨時增刊號），發表《セイレンの末裔　前篇》，出道成為小說家。本作於一九九二年由早川文庫Hi!Books發行成單行本時，筆名改為富樫ゆいか，之後也以此筆名發表漫畫原作作品。同年一九九二年於白夜書房出版《深紅の誓い》，開始以松岡夏輝的筆名發表BL小說。作品背景涵蓋古今東西，常以特殊職業的角色為主角，在以現代校園或上班族為主流的BL小說界中自成一格。二〇〇一年於德間書店Chara文庫出版《七海情蹤》系列，講述現代高中少年穿越到大航海時代的英國，與救了自己的海盜船船長心意投合的故事，是波瀾壯闊的歷史奇幻小說。目前該系列仍未

只要能享受萌的樂趣，
不會多囉唆其他的事。
我非常喜歡ＢＬ的這種自由感。

完結（本篇二十四集、外傳三集／直至二〇一六年六月），是名留ＢＬ小說史的人氣長篇作品。

喜歡兩個男人站在一起的模樣

—— 在BL小說雜誌與BL小說書系剛創設的時期，大部分的人氣小說家都是從《JUNE》[1]出身的作者，但是您卻不同，是以另一種方式出道呢。

松岡　是的。一九九〇年代時，出道成為BL小說家的路徑大約有兩種，第一種是以原創作品為主流，投稿雜誌或進行同人誌活動；另一種則是以二次創作進行同人誌活動後出道。我是後者，主要是寫電視動畫的改編小說進行同人活動。

—— 那個年代的BL漫畫家大多都是這麼出道的。但是小說家的部分，現在能找到的資料意外地少，讓我很後悔當初應該要把所有BL小說雜誌的創刊號統統買下來才對。

松岡　BL小說雜誌的創刊、休刊比BL漫畫雜誌更頻繁呢。[2]目前還在發行的BL小說雜誌也不多，想追溯BL小說的歷史，應該比BL漫畫雜誌更困難吧。就連我自己也都記得迷迷糊糊的了（笑）。

116

——您在一九九一年以[3]富樫唯香的筆名在科幻小說雜誌出道，在一九九二年以松岡夏輝的筆名出版了第一本BL小說。從出道到現在，已經過了近四分之一世紀了呢。

松岡 時間一眨眼就過去了呢。真的要感謝各方讓我持續寫作到今天。

——BL漫畫雜誌創刊的尖峰期，同樣也有許多BL小說雜誌創刊，當時活躍的作者們現在也依然發表著作品。我覺得BL小說界似乎沒有像BL漫畫界有那麼明顯的長江後浪推前浪的傾向……。

松岡 我這麼說可能有點語病吧……不過能夠長年當作家的人，大多都是在出道後克服了編輯的刺耳指導與嚴厲批評的人，或許對於身為作家這件事相對地更有自覺，該說是有某些閃閃發亮的地方嗎（笑）。受不了外界批評的作者自然會離開商業小說界，而對年輕作者來說，現在也有各種網站之類可以自由發表作品的地方，所以或許不覺得含辛茹苦地在商業雜誌上發表作品有什麼魅力吧。仔細想想，現在活躍的BL作家的確有很多都是老牌作者呢。還有就是，每個作家都有自己的固定

——您自己也是長年活躍的作家之一呢。您當年是以同人誌活動為契機出道成為作家的，請問是從二次創作開始的嗎？

松岡　一開始我萌的是 4 三次元，也就是真人。會開始創作是因為那時我很迷某個偶像。雖然有點跑題，不過當時我其實是《ALLAN》的忠實讀者。雖然我也會看《JUNE》，不過《ALLAN》的三次元萌的色彩比較強烈，專題的內容涵蓋影劇、運動、音樂等方面，是以次文化為主題的雜誌。當時像《JUNE》或《ALLAN》這類的雜誌不多，所以有現代所謂「萌BL」興趣的人，應該都會看這兩本雜誌的其中一本吧。我基本上算《ALLAN》派，不過《JUNE》的作品，比如《間之楔》我也很愛看。《ALLAN》的話則是喜歡看投稿單元，可以看到像是幫我說出心聲般的讀者投稿，或者提供我想知道的資訊，就收集偶像情報來說，是很珍貴的雜誌。

不過，我並不是因此開始小說創作的。

上高中後，我第一次喜歡上某個偶像。當我想說「我想去他的演唱會！」時，

意外發現在名為《pia》的流行資訊雜誌讀者投稿的單元中，有人說自己出了那個偶像的同人誌。「假如寄來回郵信封，就會送您 小報哦」因為上面這麼寫，所以我馬上寄信過去索取。後來也因此與那名同好的交流變多，不但會一起看電視節目的錄影帶，對方也邀我寫同人小說。如果是短文的話應該可以吧？雖然那時我從來沒寫過小說，對方卻讓我參加，還讓完成的小說刊載在了小報上。那時我寫的是「ＹＡＯＩ」，第一次寫的小說就是所謂的男男戀愛了哦（笑）。後來因緣際會，那小報被喜歡同一個偶像的漫畫家香取綾子小姐看到，並獲邀在她的同人誌上寫小說。那是我第一次在同人誌上寫小說。

——您本來就喜歡男性之間的關係嗎？

松岡　是啊。而且我很早就有自覺，從小學時就知道了。我一直很喜歡古裝劇《新‧必殺仕置人》裡山崎努演的念佛之鐵和火野正平演的正八之間的互動，覺得這兩個人很可愛，在一起時很棒。後來興趣轉移到外國影集上，最喜歡的是《鐵騎巡警（CHiPs）》之類的搭檔片。當時就算看電視卡通，一男一女的組合也沒辦法讓

我心動。雖然當年我還不知道那種感覺該如何以言語來表現，不過已經有「我喜歡兩個男人的組合」的自覺了。我很喜歡兩個男人站在一起的模樣，但我那時還沒腐到會覺得他們之間有戀愛關係就是了（笑）。可是我記得很清楚，在看《警網雙雄（Starsky & Hutch）》時，每次看到片頭的爆炸場面，Hutch抱住被炸飛的Starsky時，我就會心花怒放。就算問我為什麼，我也答不出來。會對兩個男人抱在一起的畫面感到激動，只能說是天生的反應吧。是種業障啊（笑）。

覺得同人誌是個很自由的世界

—— 您是在什麼時候知道「同人誌」的呢？

松岡　高中時朋友帶我參加Comic Market，是在那時候知道的（笑）。在那之前我連有Comic Market這種活動都不知道。那朋友喜歡的是機器人動畫《鬥將戴摩斯》，但同時也是出《機動戰士鋼彈》同人誌的 6 汐見茂思小姐的粉絲，一直有買

她的同人誌。「給妳看看這個～～」直到朋友把同人誌借我看，我才知道世界上有YAOI的存在……原來兩個男人也是可以有床戲的啊。從此之後，BL就深深烙印在我心裡了。因《pia》而認識的那位同好邀我寫小說時，我已經知道什麼是同人誌，而且腦中的某種回路已經接起來了，因此才會寫得那麼順吧（笑）。

——那您又是從什麼時候開始自己出同人誌的呢？

松岡　是在這之後又過了一陣子吧。那時我對偶像的熱度已經降溫了，雖然會跟朋友去販售會買同人誌，不過沒有特別想自己寫作。沒想到有一次在會場上買到了畫得漂亮又精彩的本子，就是須賀邦彥小姐的《足球小將翼》同人誌。乍看之下根本看不出那是《足球小將翼》的同人誌，所以在知道真相時我非常驚訝，同時又有種「同人誌的世界居然可以這麼自由啊？」的解放感，開始真正迷上同人誌的世界。

之後我比以前更勤快地跑同人場，雖然那時已經不是《足球小將翼》最紅的時候了，但還是有不少人繼續出《足球小將翼》的同人誌。看著看著，我也興起了自己出《足球小將翼》同人誌的念頭。但因為我沒有出過同人誌，不知道該怎麼做，所

以跑去問香取綾子小姐「我有喜歡的作品，想出它的同人誌，該怎麼做才好呢？」

香取綾子小姐問我迷上什麼？我回說是《足球小將翼》，剛好她那時也正在迷《足球小將翼》，而且和朋友一起組成社團「虎貓特攻隊」參加活動，所以就說如果真的出了同人誌，可以放在她們的攤位寄賣。於是我就像被推了一把般，出了自己的第一本同人誌。

不管是哪部作品，我幾乎都是在過了當紅熱潮後才開始著迷。比如我第一次出同人誌時，《足球小將翼》已經沒那麼熱門，CP（配對）與攻受之爭也不再那麼熾烈了。因為我和虎貓都是在那時候才加入的，所以在不同的CP圈裡都有朋友。

而虎貓在邀插花稿時，是不分CP去邀請同人作家的。在當時，這種做法似乎很創新，但或許那也是因為虎貓走的是清水路線，所以才有辦法做到吧。我也因為插花了虎貓的本而認識了許多社團的同好。我覺得自己開始玩同人的時間算是很剛好了吧，因為剛加入同人圈時全是愉快的回憶，所以才能一直持續下去。

——以《足球小將翼》為首的女性向二創同人誌開始爆紅的一九八〇年代結束，進

入一九九〇年代後，我覺得擺攤的同人作者們都會打扮、看起來也很開心呢。我每次都一邊想著大姊姊們好漂亮啊～～一邊買本子（笑）。

松岡 我懂呢。當時因為印刷成本很高，所以除非是大學生或社會人士，否則很難出印刷本。我在高中時也覺得社團的人看起來都是很漂亮的大姊姊。而且當時還有[7]社團主辦的同人茶會、同人舞會等等的活動。仔細想想，或許是因為那是還沒有社群網站的時代，所以在玩同人時可以不用在乎被別人說什麼，隨心所欲地做自己想做的事呢（笑）。當然，吵作品、吵ＣＰ，或者人際關係等等，同人圈裡也不是完全沒有爭執。但因為我比大部分同人作者年紀小，姊姊們都對我很好，所以在我腦中全是快樂的回憶。由於第一印象太好了，後來就戒不掉同人了（笑）。

—— 在《足球小將翼》之後，您出的是《鎧傳》的同人誌對吧？

松岡 沒錯。那時《足球小將翼》的熱潮已經完全降溫，二創圈裡最火紅的作品是[8]《聖鬥士星矢》和《天空戰記》，不過對這幾個作品，我幾乎都只有當讀者而已。雖然有人邀稿的話會寫文，但沒有想過要自己出本。而且圈子裡也有一種「不

可以從《足球小將翼》跳槽到別的作品哦～～」的特殊氣場（笑）。當時我趁著工作之餘，又出了一些《足球小將翼》的同人誌。後來朋友跟我說，有個叫《鎧傳》的作品好像非常非常紅，但當時我只知道那是「穿著日式鎧甲戰鬥」、「有很多和服布料飛來飛去」的作品，還沒有看過動畫。

在《鎧傳》過了最紅的時期後，有一次聚餐完，幾個人由於趕不上末班電車，於是借住在一起出席餐會的尾崎芳美小姐家裡。當晚，她說有部作品想給我們看，就放了《鎧傳》的外傳OVA。那是由村瀨修功先生擔任作畫監督的作品，角色們全都畫得超精細超漂亮，讓我非常驚訝，於是一下子就掉坑了。當時和我一起看影片、同時迷上《鎧傳》的，就是後來一起組社團的⑨鳥羽笠子。在那之前，我和鳥羽因為住得遠，所以只是點頭之交而已，但是經過那晚，一切全都變了（笑）。那天我們沒有聊太多就解散各自回家了。可是回家後《鎧傳》依舊離不開我腦中，所以我開始寫起小說，想把熱情抒發出來。這時鳥羽打電話給我，原來她也忍不住了覺得非畫不可而正在畫漫畫。我們就說，既然如此乾脆一起出本好了。又過了幾

天，我跑去她家，用三天做出一本同人誌，並在那時候決定好後面三本同人誌的預定，然後報了攤位……之後就停不下來了。那時我們組成的社團叫「光輪騎兵團」，第一次擺攤時承蒙《鎧傳》圈的大手德川蘭子小姐買我們的本子，而且還寫信告訴我們感想。不只如此，她好像還在什麼地方提到我們社團稱讚了我們，所以後來擺攤時「這是蘭子小姐有買過本子的社團！」有不少人因此來我們攤位，社團的知名度也因此提高，真是非常感謝她。

──原來光輪騎兵團的組成背後有這樣的故事啊。

松岡　蘭子小姐還說「妳們還真有勇氣在這種作品快要過氣的時間點進場呢」。就熱度而言，《鎧傳》當時的人氣已經不比當初，出新刊的社團也開始減少，但我們卻不管三七二十一、滿腔熱血地跳了進來，看在旁人眼中可能很奇怪吧（笑）。蘭子小姐還說被我們刺激到了，讓我覺得很高興。

總之那時我們熱血沸騰到最高點，再加上尾崎小姐介紹了可以在三天內把書印出來的印刷廠給我們，所以我們根本是把身體操到極限，每個星期都參加販售會、

出新刊。由於出書速度太快，我和鳥羽住太遠很不方便，最後就乾脆一起住在工作室趕稿了。之後就像滾雪球一樣，愈來越多讀者為了買新刊而參加販售會。最能讓參加販售會的人感到高興的，就是某個社團有新刊，我想這點就算是現在，應該也是不變的。而當時我們社團不是我出新刊就是鳥羽出新刊，有時還會加上合同誌，因此攤位上一直都有新刊。我想這應該也是許多人來我們攤位的原因吧。來我們攤位的人愈來愈多，顧攤的人手不足，所以我們開始招募小精靈，直到現在還是承蒙小精靈們的照顧，已經變成多年老友了呢。

——這麼說來，我聽說現在同人誌販售會上很常見的「新刊套組」[10]，就是由光輪騎兵團開始的呢。

松岡 Comike的工作人員也是這麼說的，所以我想可能真的是那樣吧。由於就算只是平常的小場，我們還是會出不只一本新刊，因此在Comike時就會更擠，有一年的夏Comi甚至出了五本新刊。那時會來我們攤子買本的人已經很多了，我和我妹、以及擔任參謀的人討論起該怎麼做才能快速結帳、消化人龍，因此想出了整套

販賣的方法。因為來我們攤位的人，本來就很多人會包下所有新刊，所以我們想說，要是買整套新刊，就送鳥羽畫的紙袋作為謝禮好了，這樣讀者應該會很高興吧（笑）。我們本來以為這麼做一定能迅速消化隊伍的，但第一次嘗試時是以失敗收場。因為紙袋比想像中的大，相當占空間。雖然我們利用開場前的時間準備套組，可是裝好後反而更占空間，沒辦法事先準備太多份，雖然迅速消化隊伍的確可以提高效率，可是開場後一面裝書一面賣書，就結果而言，其實沒省到多少時間。不然下次換成用塑膠袋裝書好了，這樣就不會占空間了。雖然那麼想，可是又出現新的問題（苦笑）。我自己也是阿宅，所以可以理解讀者希望連袋子都漂漂亮亮的心情。但是用塑膠袋裝書的話，交給讀者時提手的部分勢必會被拉扯變形，有很多人對此感到不滿。後來改成拿著袋子的左右兩邊交給讀者，可是塑膠袋本身是會滑的，要花點時間才能拿好，雖然還是比紙袋快一些，不過就消化隊伍的目標來說，算不上多成功，有種在錯誤中學習的感覺。看到現在的同人社團也依然會販賣新刊套組，讓我有點感觸良多呢（笑）。

想寫自己的小說

——當時您沒想過嘗試寫原創小說而不是二創小說嗎？

松岡 那時候我光忙自己萌的作品就來不及了，沒時間去想其他的事。當時不管看到什麼都會聯想到《鎧傳》。比如和鳥羽去吃牛排時聊到牛肉產地，會說「站在牧草場上的當麻他們，不覺得很可愛嗎？」（笑）。總之那時處於滿腔熱血的狀態。

等到熱情退了之後，我才開始想到可以試著寫寫原創作品。雖然這麼說，其實那時候我已經和出版社談過出道的事了，但是因為我從來沒寫過原創，覺得必須先試著寫看看才行，所以才想到要出原創同人誌。

——您本來就想過要成為小說家了嗎？

松岡 是的。但不是因為對自己的才能有信心，而是因為剛認識香取綾子小姐時，她對我說過「寫得很好耶，妳搞不好可以成為小說家哦？」而我把那番話照單全收的緣故（笑）。香取綾子小姐當時還是大學生，但已經出道成為漫畫家了，如果是

有這種資歷的人的感想，說不定我真的有機會呢？我很單純地那麼覺得。後來我在無意間說了「有機會的話想當小說家」，記得我那句話的漫畫家竹田やよい就把我介紹給早川書房的編輯，藉此以不同的筆名在《小說早川HΞ》上面發表《セイレンの末裔》，成為我的出道作。

而鳥羽也差不多在那時候出道成為漫畫家。不過她比較擅長畫有原作的漫畫，因此我也擔任她的原作，同時以漫畫原作的身分出道。雖然本來打算當練習的原創同人誌沒寫出來，但因為我也想寫BL，所以最後就出了原創BL的同人誌。這是我第一本原創同人誌。

——您在出道成為小說家的同時，也擔任漫畫原作，當時應該很忙吧。

松岡　漫畫原作的工作非常忙，因為所謂原作，得在作畫的鳥羽開工前完成工作才行。而且鳥羽畫圖很快，讀者的支持度又高，所以一出道，出版社就不停地塞工作過來。她每個月都要畫八十張左右的原稿，多的時候甚至超過一百張。委託她的稿子愈多，我的工作也就愈多，時間完全不夠用。正好那時候我們對二創的熱情也減

少了，所以就暫停了光輪騎士團的活動，我則是為了出原創同人誌而成立了名為LAPIS・HOMME的新社團。

——您以其他筆名在商業雜誌出道的一九九一年，市面上還沒有BL小說雜誌呢。

松岡　是啊，只能投稿到《JUNE》而已吧。我狂出同人誌的時期是一九八九年到一九九〇年左右，在早川書房出道是一九九一年，BL漫畫雜誌和BL小說雜誌要更晚一點才會出現。其實我出道沒多久時，就已經有出版社找我寫BL小說了，可是後來那間出版社破產，寫好的作品就改由出過許多山藍紫姬子老師作品的白夜書房在一九九二年出版，也就是《深紅の誓い》。

——以在《JUNE》上活躍的作者們的作品為主的"角川Ruby文庫也是在一九九二年創設的。BL小說的出版好像是從那時候開始增多的呢。

松岡　我覺得Ruby文庫的出現對BL小說的發展影響深遠。因為大部分作者都是在《JUNE》耳熟能詳的作家，再加上是角川書店的書系，通路很完善，所以能夠穩定地發展。

——發展至今的ＢＬ小說業界也是從那時候開始起步的呢。

松岡 當時女性向二創同人誌真的很火熱，由出版社發行的商業合集也都賣得很好。既然畫得這麼好，出原創應該也沒問題吧？我想應該有出版社的人看了二創同人誌之後是這麼想的。雖然這只是我的猜測，不過我想，ＢＬ漫畫雜誌應該就是這樣創刊的，然後後ＢＬ小說雜誌也跟著創刊了。

就我個人的感覺，《足球小將翼》在同人誌界最紅的時代，應該有更多同人作者有「想成為職業作家」的自覺。因為在當時，不論想當漫畫家或小說家，都必須主動投稿或把稿子帶到出版社給編輯看，才有機會出道成為職業作家。當時應該沒人想到後來會出現ＢＬ這種類別，而且出版社會主動找同人作者畫或寫稿吧。當時我的身邊也有以職業作家為目標努力的人，大家都很認真哦。都抱著「要把創作當工作」的覺悟和心理準備，因為大家都知道職業之路會相當嚴苛且辛苦；相比之下，出同人誌是輕鬆愉快的活動。我想，在ＢＬ雜誌開始創刊時，受出版社邀請而成為職業作家的人，以及能持續出書到現在的人，大家應該都在這條路上克服了許

多困難吧。

——您不但成為了職業小說家，同時也開始身兼漫畫原作。不過從剛才的話聽起來，光是漫畫原作的工作就非常忙碌，這樣不是完全沒時間寫小說嗎？

松岡 是幾乎沒時間寫。那時鳥羽的工作非常忙碌，隨之而來等著我寫的原作劇本也堆積如山，根本沒時間顧到自己的小說。因為太忙了，鳥羽甚至還逃亡過呢（笑）。有天早上醒來時鳥羽不在家裡，「她跑哪裡去了？」我呆呆地想著，結果中午時她從北海道打電話回來說「明天會回家」。那時我也非常疲勞困頓，臉色差得要命，被妹妹硬抓去醫院看病。當時的漫畫雜誌以增刊號的形式創設了很多恐怖漫畫與推理漫畫雜誌，那些雜誌常常向鳥羽邀稿。雖然稿子大多是一回完結的故事，但不管是四十頁完結的故事或一百二十頁完結的故事，都是「一個故事」，有多少稿約我就必須想出多少故事，非常燒腦。

在那種極限狀態持續一陣子之後，我開始覺得應該好好考慮自己的未來該怎麼走。是要以漫畫原作的身分走下去呢？還是寫自己的小說呢？正好那時，出版社委

託我寫的ＢＬ小說相當受到編輯讚賞，讓我覺得很愉悅（笑）。果然還是想多寫一點自己的小說呢。所以我就和鳥羽商量，開始慢慢減少漫畫原作的工作，把重心放到小說上面。當時剛好也是ＢＬ雜誌創刊的尖峰期，有很多出版社向我邀稿，因此小說的工作也自然而然地變多了。

——您負責漫畫原作的那些作品，都不是ＢＬ作品呢。

松岡　雖然驚悚和推理成分比較多，但都是普通的少女漫畫。而且編輯部也說過別讓ＢＬ味太重。但也不是說因此累積了很多想寫的ＢＬ故事沒地方發表啦，從當年到現在，在寫作方面我一直沒有計畫性可言（笑）。

ＢＬ小說雜誌的休刊讓我覺得很寂寞

——開始正式接ＢＬ小說的工作時，您曾想過ＢＬ這個類別的市場會大到今天這個地步嗎？

松岡　老實說沒想過呢。雖然我知道剛開始會掀起一股熱潮，工作也源源而來，可是新鮮事物剛出現時本來就會有一窩蜂的現象。頂多只能紅一陣子吧？我那時是這麼想的。但我也不覺得BL會快速地由盛轉衰之後直接消失就是了。因為每本雜誌都有豪華的作家陣容，而且喜歡BL的讀者也確實一直存在，就算熱潮消退了，應該還是會有一定的市場可以細水長流吧。

—— 您一直相信喜歡BL的讀者不會消失嗎？

松岡　在「BL」這個類別誕生之前就一直是《JUNE》和《ALLAN》讀者的我，可以用自己的經驗打包票，不論什麼時代，一定都有和我有相同興趣……和我一樣喜歡BL戀情的人存在。再加上我也是《星際大戰》的[12]SLASH迷，所以知道歐美也是有腐女的（笑）。我從以前就一直認為喜歡BL的人絕對不會消失，即使現在也依然這麼認為。就算商業雜誌真的消失了，只要自己會寫，還是可以出原創同人誌啊。就算BL業界真的縮小了，也不會消失……嗯，我一直這麼相信哦（笑）。

也許這是從同人誌界步入商業世界的人特有的強悍之處吧，因為本來就知道有地方

可以讓自己做自己喜歡的事，所以對ＢＬ業界的消失與否，不會覺得特別不安。

——只是換個地方發表作品，這樣嗎？

松岡　沒錯。對於無法不創作的人而言，一定會想辦法找地方創作的。當然那地方是大是小、是商業誌還是同人誌就是另一回事了。雖然說應該也是有心思細膩、會考慮很多的人擔心ＢＬ業界的未來，可是基本上我是神經比較大條的人，所以會覺得總會有辦法的啦。由於寫小說是工作，當然會有辛苦的地方，不過我喜歡寫作，所以只要想寫的念頭還在，不管在哪裡都可以繼續寫。可能是因為我心裡有這樣的想法吧。對我來說，同人誌是安全地帶，發生什麼事時只要逃到那裡就可以。不管發生什麼事，只要同人誌界還在，我就可以繼續寫作，所以不用擔心（笑）。

——開始接ＢＬ方面的工作時，您會以讀者身分看ＢＬ作品嗎？

松岡　雖然出版社方面送了不少贈書過來，但是我很少看。一來是沒有時間，二來ＢＬ雜誌剛創刊的那陣子，主流的是校園故事，可是我那時候喜歡的是大叔，很少有剛好符合我喜好的作品。我想我從出道以來一直有工作可接的原因之一，應該是

因為我沒有在寫校園故事的緣故吧。正確來說，是不會寫才對。雖然以前編輯部也曾經要求過我「主角一定要是學生」，不過久而久之，自然就發現我不適合寫校園作品了。我應該是專門寫別人不寫的題材，所謂的小眾作者（笑）。趁著當紅作家寫流行題材撐起業界時，在底下接一些另類題材的工作這樣。

雖然這麼說，不過自從我開始出原創同人誌、參加[13] J・GARDEN之後，看的BL作品也比以前多了。因為我覺得還是該了解一下自己在什麼樣的世界裡工作才行。雖說J・GARDEN的販售會上都是BL的作品，但還是存在著各式各樣配對的作品，再次讓我感受到BL真是多采多姿，是很自由的類別。

——在BL業界工作這麼多年，您有感受過什麼主流的變化嗎？

松岡　我覺得校園故事的熱潮結束是變化之一。大概是因為讀者和作者都長大了的緣故。所以我想，接下來流行的或許是以上班族為主角的故事吧？可是我對上班族也同樣沒興趣（笑）。因為我曾當過上班族，所以身邊的人會說「妳應該寫的出來吧？」可是上班的那段日子實在太忙了，我對公司只有不好的回憶，而且知道太多

現實反而會對上班族失去幻想呢。無法貢獻一己之力，對那些特地來邀稿的雜誌真是不好意思。但不管是校園熱潮或上班族熱潮，之所以吹得起來，我覺得還有一個原因，就是各家雜誌和出版社都很知道怎麼帶風向。整個業界一起創造潮流、一起做出能賣錢的商品。我覺得應該也有這種原因吧。

另外還有一個變化。掀起BL熱潮的時間大約是在BL雜誌創刊後的十年間。等熱潮消退、BL這個類別開始沉靜下來後，印象中愈來愈多人跟我說看小說的人變少了。大概是同一個時期吧，有在出二創同人小說的朋友們也都說，小說本愈來愈難賣。直到《TIGER & BUNNY》[14]大紅之前，對二創同人小說界而言似乎是個艱苦的時代。身為小說家，聽到有人說看小說很麻煩，會覺得很可惜……確實，我也覺得讀者群的年齡愈低，愈不愛看小說。當然本來就喜歡看小說的人還是會買就是了。雖然這麼說，不過BL小說雜誌和單行本現在依然持續發行著，還是得感謝眾多讀者的熱心閱讀。

漫畫的話，用不著仔細翻閱就能大致明白作者的畫風是否符合自己喜好；但是

小說的話，不仔細看過就無法確認是不是合乎自己胃口，因此會更加重視網路上的書評或口碑。不過有許多讀者對於自己看過、覺得喜歡的小說的作者，之後也會繼續買書作為支持，可以說是衝著作者名字買書的。我的讀者裡也有不少衝著我的名字買書的人，真的很感謝他們。

最後一個巨大的變化就是小說雜誌的休刊。我覺得和過去相比，現在的小說雜誌愈來愈少了。這樣一來，擅長寫短篇小說的作者就很容易遭到淘汰，我覺得很可惜。有些作者就是沒辦法直接寫出一本書，假如失去了雜誌這種發表作品的場所，就只能在商業小說之外找地方發表作品了。

——這部分和BL漫畫正好完全相反呢。BL漫畫主要是以短篇為主，漫畫家不擅長量產短篇漫畫的話反而很難生存。

松岡 是啊。BL小說的部分，由於小說雜誌的數量原本就不多，因此主要還是以直接出成單行本為主。可是有不少小說家是兼職作者，這些人很難擠出時間完成一本單行本分量的作品。我覺得對這些作者而言，小說雜誌的休刊真的是很可惜的

事。雖然我不擅長在雜誌寫連載小說，一口氣寫整本書的方式反而適合我，但是BL小說雜誌休刊還是讓我覺得很寂寞。

——您剛才說「小說不仔細看過就無法確認合不合自己胃口」，我自己在買BL小說時也是這樣呢。會依作者名字或封底的劇情簡介來挑書，甚至是看封面插畫是否喜歡來決定要不要買書。

松岡　有很多書店會把BL小說用膠膜封起來，所以我想應該很多人是看封面買書的吧。而且也有人說BL小說的銷量是靠插畫家決定的。

——無法在書店直接判斷小說合不合自己胃口，我想這也是BL小說難以增加新讀者的原因吧。

松岡　是啊……漫畫一下子就能看完了，相對容易吸引新讀者。雖然現在有不少刊物電子書化，也會放出試閱給讀者參考，可是就小說而言，試閱部分的分量可能還是不足以判斷該不該把書買下來。雖然說在BL最紅的年代，只要出書就可以賣錢，不過我覺得BL小說業界除了重視當時留下來的老讀者之外，也該想想要怎麼

做才能吸引更多新讀者進來才行。

覺得BL業界的人都很熱情

——隨著BL業界的成長，現在也出現了不少新興作者，您自己有什麼心境方面的變化嗎？

松岡　我喜歡看小說，只要夠有趣，不管看幾本都沒問題，所以小說是愈多愈好（笑）。也因此我很歡迎更多新作者加入，不會擔心彼此搶讀者或失業的問題。也許因為我主要是直接出書，不需要搶雜誌上有限的刊載機會，比較沒有實際感受到競爭的壓力，所以才會這麼想吧。但就算羨慕或嫉妒有才華的新人，我也沒辦法寫出跟他們一樣的作品，所以在意了也沒用⋯⋯現在回頭想想，如果當初我很在意其他作者，或者屈服於流行，硬去寫我不擅長的題材，我一定會寫出連自己都覺得無聊的東西，在出不到幾本書之後就從業界消失了吧。身為作者，如果連自己想寫什

麼都搞不清楚的話不就完了嗎？不知道是幸運還是不幸，因為我還滿笨的，不會寫

的題材怎麼努力都無法寫出來，可是當時還是容許我這樣的人待在業界。就是因為

當年的ＢＬ熱潮有那麼旺盛，才能對我這種人也那麼寬容。

——說到寬容，ＢＬ業界對作家出同人誌的事也很寬容呢。在商業誌很活躍的ＢＬ

小說家和ＢＬ漫畫家有時也會出自己商業作品的番外同人誌，而且感覺起來，原創

ＢＬ同人誌也比以前更有活力了。

松岡　我也有這種感覺。我自己出的商業作品番外同人誌也變多了，不過我覺得是

因為有很多人想看的關係呢。

——您剛才說過您覺得ＢＬ的熱潮很旺盛，身為作者，您曾經有被那股熱潮推著跑

的感覺嗎？

松岡　我自己的話是很明顯有那種感覺。什麼都不懂就從同人誌界闖入業界，但還

是勉強在業界活到今天，都是因為剛好站在浪頭上的緣故呢。不過我站的浪頭絕對

不大（笑）。我只是若無其事地站在巨浪邊餘波般的小波浪上而已。站在校園或上

班族故事的巨浪旁，因為出版社說我可以隨自己高興待在小波浪上，所以就愉快又自由地隨波逐流而已。

——香港黑幫、宮廷、海盜⋯⋯您寫的確實都不是主流的巨浪呢。

松岡 是啊（笑）。可是不管哪間出版社都沒有打回票，讓我自由發揮，真是太感謝大家了。之前和讓我出《七海情蹤》的德間書店Chara文庫的責編聊天時也有想過，Chara文庫應該是其中特別寬宏大量的一間吧。我剛開始寫《七海情蹤》時曾對責編說過「一開始可能有很長一段時間不會有床戲，而且不知道會持續多久哦？」但對方卻很爽快地說「沒問題！」答應讓我寫。就連我自己都在想，BL小說這樣做真的可以嗎？所以覺得Chara文庫的肚量真是太大了。是說如果反過來要求一定要加入床戲，也許我就寫不出《七海情蹤》了吧。

——Chara文庫現在也是老牌BL書系了呢。

松岡 承蒙Chara文庫讓我寫了集數那麼多的作品，現在想想真是百感交集（笑）。雖然現在還是有不少從BL草創期留下來的文庫書系，可是一般平裝版的

142

書系幾乎看不到了，感覺很可惜呢。

——即使和二○○○年代初期相比，一般平裝版的書系發行量也少了很多。

松岡　書店的上架率也變小了。這樣一來想宣傳或維持經營規模都不容易，我覺得滿可惜的。

——說到宣傳，BL漫畫也是這樣，BL小說在出新刊時常常會有新刊特典或者和舊刊一起舉辦促銷活動，我覺得這是BL的特徵呢。

松岡　小說的話，通常會附上¹⁵SS作為特典，或是送番外小冊子回饋所有讀者。比起其他類別的讀者，我覺得BL讀者的這種想法強烈很多。假如寫的是喜歡的角色的故事，不管內容如何都會想買來看。如果是其他類別的讀者，可能只會這麼想吧。可是BL的讀者就很熱情，願意花更多的勞力與金錢看多一點故事。不過附送的SS通常很短，意外地對不少作者來說，寫起來挺吃力的（笑）。

——BL小說的讀者確實都比較熱情呢。

松岡　很多人連商業誌番外的同人誌也會買來看。想知道更多關於這個配對的事

——應該有很多讀者有這種想法吧。還有就是編輯部也很熱心，會想出各種特典和促銷活動。我覺得BL這個業界是所有相關人士全都很熱情的業界。羅曼史小說界似乎也有這種感覺。雖然羅曼史小說不太送特典或辦促銷活動，但我聽編輯說過，愛看羅曼史小說的讀者數量同樣是可以掌握的，而且初版銷量通常不錯，很感謝讀者的熱情支持。雖然近幾年來羅曼史小說的銷量也同樣在下跌，但只要明白喜歡這類作品的人確實存在著，就表示這個業界還是很穩固的。我自己也是會看羅曼史小說的人，所以知道，雖然有時候會因看膩而脫離羅曼史的世界，可是過了一陣子後，那些人還是會回鍋重新找作品看。而且因為出書量大，會自然地分辨出自己喜歡的作品。我覺得BL業界應該也是這樣的吧。

但就算是讀者很熱情的類別，讀者的身影也會在不知不覺中消失，該類作品占據書店書架的空間會愈來愈少。我覺得這是不管哪個類別的刊物都會遇到的問題。

不過BL是以「萌」的感覺為基礎的類別，我想不至於所有讀者都會失去「萌」的

感情吧，所以我覺得ＢＬ的未來應該不會有太大的問題。但是也有認識的編輯跟我說過，有些作者會因為某些個人因素而陷入「萌感枯竭」的情況裡。我好像有點可以理解那種事。

——您自己也碰過萌感枯竭的情況嗎？

松岡　我算是很幸運吧，還沒有遇過那種情況。作家生涯持續了四分之一世紀的話（苦笑），私生活中當然會發生一些痛苦的事，有時還會失去寫作的動力，但我還是一路寫到今天了。如果當時氣餒了，說不定會就此封筆吧。已經起頭的作品就一定要讓他們完結才行——我是靠著這個念頭寫到今天的。現在想想，幸好自己有這樣的堅持。

ＢＬ讀者最重視的是從作品中找樂趣

——您現在還會想寫ＢＬ之外的小說嗎？

松岡 會哦，而且也有出版社來邀稿，不過《七海情蹤》已經進入高潮，所以我把那些稿約順延了。除此之外，在擔任漫畫原作時想到的故事也還沒全部寫完。不管是不是ＢＬ，我希望能把所有想寫的故事全寫出來。

——那麼，您覺得ＢＬ的魅力在哪裡呢？

松岡 自由度吧。雖然還是有限制之處。比如得是男男戀愛才行、要有床戲才行等等。可是只要克服這幾點，其他部分就很自由了。我個人覺得ＢＬ的自由度之高，是在其他類別裡看不到的。只以小說為例，有些類別的作品不喜歡太刻意做作的故事，或者會認為悲劇收尾的結局才有文學性。科幻或推理小說的話，除了要求文筆，還需要豐富的學識打底，否則就寫不出來，而且這兩類的讀者也要有相當程度的學識才行。雖然這麼說可能有點語病，不過ＢＬ業界是容許「～風」的作品的哦。比如奇幻風、科幻風、推理風，甚至純文學風，就算不是「道地」的作品也無所謂。當然，也有真的很道地的作品，而且讀者也會很喜歡；可是ＢＬ作品最重要的是「有沒有萌點」，只要沒弄錯讀者最重視的部分，就能盡情享受這個類別特有

的自由度與寬容度了，這點對作者來說很有魅力。對讀者來說，能看到五花八門的作品，也同樣很有魅力吧。

—— 這種自由度會刺激創作欲嗎？

松岡　會啊。會有一種什麼題材都可以嘗試看看的念頭。以前我在Chara文庫出過名為《WILD WIND》的作品，是原本在德州挖石油的人跑到埼玉縣挖溫泉的故事。如果把企畫案寫成這樣，應該沒人知道內容到底是什麼吧。假如是其他類別的編輯部，應該無法讓這種案子過關的，可是BL小說的話就可以。應該說，如果是Chara文庫的話，應該就有可能過關（笑）。我覺得有很多「因為是BL作品，所以才能容許」的設定或劇情。比如學生會長的權力哪有那麼大啦、大企業的總裁未免太任性妄為了吧，之類的。雖然會邊看邊笑說這種事太不合理了，但因為是BL，所以還是能接受這樣的劇情。正因為讀者能接受，作者才能自由創作。仔細想想，這個類別真的很不可思議呢。

讀者的肚量真的很大。有很多讀者會找出作品的優點，並把重點放在優點的部

147　松岡夏輝

分。如果是喜歡純文學或嚴肅作品的人，對作品的態度十分認真，會把重點放在因故事深度而帶來的感動上，所以會避開內容過於不真實的作品，我也懂那種感覺。

不過ＢＬ的讀者則是把重點放在「享樂」上。因為閱讀的目的是娛樂，就算設定或內容荒誕不經也無所謂，只要能享受其中的樂趣，不會多囉唆其他的事。我非常喜歡ＢＬ的這種自由感。

在寫作時，我會有「只要有一個人能從我的作品中感受到樂趣我就很高興了」的想法。寫《七海情蹤》時也是，因為我喜歡海盜，所以想寫海盜的故事，是在這種心情下寫出來的（笑）。希望喜歡海盜的人能變多！是基於這種心願開始寫的。

後來正好碰上《神鬼奇航》的熱潮，喜歡海盜的人增加了，《七海情蹤》也受惠於這股巨浪，多了許多新讀者，讓我覺得很高興。

—— 《七海情蹤》是ＢＬ小說界少見的長篇鉅作呢。

松岡 第一集是二〇〇一年出版的，真的寫了很多年呢（笑）。一開始的讀者大多是我的固定讀者或喜歡看小說的人，後來出了廣播劇ＣＤ，參與廣播劇演出的聲優

的粉絲們也開始看起本作。之後又有因為《神鬼奇航》而喜歡上海盜的人，雖然沒有看過BL，但因為有興趣，於是也看起了這部作品。雖然已經是大長篇了，但還是有很多新讀者加入，讓我感到這部作品真的很幸運。說到這個，我想起一件事，當初責編問我這套打算出幾集時，我回答說應該是五集，但如果不小心筆滑了，可能會寫到八集左右吧（笑）。

——……現在已經超過二十集了吧？（笑）。

松岡　居然能寫到這麼多集，連我自己都很驚訝。這全都要感謝從一開始就支持本作的讀者們，還有因為各種機緣而開始看起本作的讀者們。

——《七海情蹤》出過好幾片廣播劇CD，而且Chara文庫也經常舉辦促銷活動，我想這也是如此長的系列能一直有新讀者加入的原因吧。

松岡　尤其是BL的廣播劇CD，我覺得對原作也有正面影響。多虧了聲優們精彩又逼真的演技，讓聽的人對廣播劇裡沒有提到的劇情也產生興趣，為此特地買了小說來看。由於《七海情蹤》是長篇小說，我很感謝有這麼多人不間斷地支持本作。

想寫的東西雖多，能寫的東西卻有限

——寫長篇作品時，不會浮現「想寫完全不同的東西」的想法嗎？

松岡　會有想要花心的念頭（笑）。寫很長的故事時，腦中會冒出「除了這個作品之外，好想寫那個啊」的想法。雖然知道該集中精神把眼前的作品寫完，但還是沒辦法不恍神到別的地方。所以只好先把點子記下來存著。由於我覺得起了頭的作品一定要完結才行，所以會忍耐到寫上「全文完」幾個字為止。因為我太笨了，沒辦法同時寫好幾部作品，這樣也挺不方便的呢。

——您成為小說家已經四分之一個世紀了。剛出道時有什麼志向或目標嗎？

松岡　當時我只希望能在這行待久一點而已。我不是因為做了什麼特別的努力，比如投稿、主動帶稿子去出版社或參加比賽得獎而出道的，應該說我很簡單地就得到在商業雜誌上發表作品的機會，所以很清楚自己不是什麼耐打耐操的類型。雖然我現在也有在當漫畫雜誌的投稿作品評審，但我一直很尊敬投稿者們的「強悍」哦。

我覺得不管是誰，在被他人審視時都是會害怕的。因為自己的作品不一定會被接受，而且還有可能被批評得很難聽，因此受到創傷。雖然如此，投稿者們還是願意把自己的作品拿出來讓人評論，我覺得做得到這種事的人都很堅強。雖然我從沒經歷過這種事，不過因為自己想在這行做久一點，所以剛出道時，還是有該努力加油的自覺。

——出道當初與現在，您在心境上有什麼變化嗎？

松岡　當時的我不管看電影或小說、漫畫，都習慣去分析故事結構和劇情的推展，沒辦法以純讀者的角度欣賞作品。是等到自己寫出了一個又一個的作品之後，才漸漸地又能以單純的心情享受那些作品。

——回顧您至今為止的創作歷程，有什麼印象特別深刻的時期嗎？

松岡　到目前為止我經歷過很多事，不過最最最有印象的，果然是出《鎧傳》同人誌的時代吧（笑）。當年的自己既年輕，每天都源源不絕地湧出「喜歡」的能量。我想正是因為有那段時期，如今才能這樣持續下去。我一方面覺得當年的自己把引

擎開到極限了，另一方面覺得正因為當時已經充分暖機過了，所以在出道後才有辦

法克服各種困難。我認為那段日子是幫現在的自己打下基礎的時期。

同人時代我認識了很多人，有不少人現在還是保持著聯絡。其中也有成為職業

漫畫家或小說家的人，但我們都不會聊工作，而是隨興地聊最近迷什麼、萌什麼

（笑）。我覺得，自己之所以能一直持續做這個工作，有一個很大的理由就是因為

受惠於這些朋友。就算地老天荒，她們也不會改變地一直待在我身邊，讓我相當安

心。能遇見讓自己著迷到廢寢忘食的作品，也認識了許多可以共享高密度時光的朋

友，有種生逢其時的感覺。

——身為ＢＬ小說家，您對今後的自己有什麼抱負呢？

松岡　首先是努力撐到出道第三十年。最近這陣子家族中有人病倒，因此挺忙亂

的。考慮到自己的年齡，已經不能像剛出道時那樣仗著年輕有體力隨便暴衝了。所

以繼續這份工作，以當滿三十年的作家為目標，這就是我現在的野心。

——對於今後的ＢＬ業界，您有什麼想法或什麼期望呢？

152

松岡 雖然我覺得應該不會再有當年那種狂潮巨浪了，但是就算沒有大浪，只要能像河川那樣細水長流，還是很不錯的……不，果然還是大江大河比較好（笑）。不管是漫畫還是小說，我希望想創作的人都可以盡情創作。

這是我自己的經驗。想要寫得好，首先要寫得順手。想要寫得順手，就要寫得夠多。而且堅持不斷地寫完每個故事，才能學到東西哦。把作品一篇一篇地完成是很重要的，我覺得為此不斷進行同人創作也是個很好的方法。出一本書可以學到很多事，而且也能直接得到讀者的反應。但如果是以職業作家為目標，則要注意別過度沉迷在同人誌的世界裡。

時間是有限的。就算有很多想寫的東西，能寫出來的還是有限，所以最好要摸索出適合自己創作作品的最佳方法。也許是因為鳥羽的去世，讓我產生了這種想法吧。她應該有很多來不及畫的東西。如果自己還想繼續寫下去，就不該多想有的沒的事、別做與寫作毫無關係的事，要集中精神，專心地寫作。我也想繼續寫下去。如果之後也能一直寫出讓讀者覺得好看的作品，我真的真的會非常高興。

松岡夏輝與ＢＬ

一九八〇年代末，因發表電視動畫《鎧傳》的二創同人誌而獲得相當高的人氣，成為當紅的同人作者。當時便以文采筆力而知名。一九九一年以不同筆名出道為小說家，同時也以漫畫原作者的身分活躍於業界。一九九二年以松岡夏輝的筆名出道為ＢＬ小說家，不追求流行的獨特風格得到讀者們的穩定支持。目前仍在執筆ＢＬ小說界屈指可數的長篇作品《七海情蹤》。

註

1　ＢＬ小說的草創時期，有許多作家都是從《JUNE》的知名企畫「小説道場」出身的。「小説道場」是《JUNE》在一九八四年一月號開始連載的小説教室，由評論家中島梓（小説家栗本薫的另一個筆名）擔任道場館主，以愛與熱情指導投稿的讀者。主要的弟子（投稿者）有秋月皓、榎田尤利、尾鮭あさみ、鹿住槙、柏枝真郷、金丸マキ、佐佐木禎子、須和雪里等等。

2　ＢＬ小説雜誌的創刊巔峰期是一九九三～一九九四年。但是與ＢＬ漫畫相比，刊物數量還是很少。目前許多小説雜誌改由網路發行，現在仍發行紙媒體的ＢＬ小説專門雜誌共有新書館《小説Dear＋》（季刊）、德間書店《小説Chara》（半年刊）、libre《小説b-BOY》（季刊）三本。＊二〇一六年六月時。

3　連載時的筆名。一九九二年出版單行本《セイレンの末裔》（早川書房／小説早川Ｊｉ Books）時，改名為富樫ゆいか。並以同筆名擔任漫畫原

作者。

4 三次元萌。以偶像、演員等真實存在的人物為萌的對象。

5 刊載插畫、小說等作品，以及同人誌通販資訊、雜談等等的迷你報紙。通常是免費索取（郵資由索取方負擔）。

6 因《幻想薔薇都市》系列（連載於《花與夢》（白泉社），主角為長年單戀表弟未果，在表弟亡故之後將所有愛情灌注在表弟的遺孤身上的美型中年男子兼次叔叔）而走紅，也在BL雜誌上發表作品的漫畫家本橋馨子同人時期的筆名。

7 由同人社團主辦，邀請讀者一起參加的茶會或舞會。盛行於一九八〇年代。

8 一九八〇年代中期，以《足球小將翼》為起始，女性向二創同人界的流行作品依序為：一九八七年，以「後《足球小將翼》」的姿態崛起的《聖鬥士星矢》、一九八八年後半人氣很高的《鎧傳》，隨著女性向二創同人誌勢力的擴大，於一九八九年爆紅的《天空戰記》等，為同人誌界注入一股新的活力。進入一九九〇年代之後則由《閃電霹靂車》、《灌籃高手》引領風騷。

9 漫畫家。一九九一年以《NHK漫畫版古典名作（1）源氏物語》（角川書店）出道，主要作品有：與漫畫原作富樫ゆいか合著的《與惡魔共舞》、《こちらポーラスター旅行社です!!》（角川書店），以個人名義發表的《山科伯爵家之事件簿》（櫻桃書房）、《微笑的法則》（芳文社）等等。二〇〇八年去世。

10 同人誌販售會時，發行複數新刊的社團以紙袋將所有新刊裝成套組販賣的方法。由於能減緩因人潮過多造成的擁擠混亂，現在也依然被許多社團使用。

11 一九九二年角川書店創設的ＢＬ小說書系。在此之前，原本連載於《JUNE》的ＢＬ作品是由角川Sneaker文庫發行（書腰為粉紅色，與一般輕小說的藍色書腰做區別）。一九九二年後正式分家，成為獨立的書系。

12 歐美同人作品中表示配對時使用的記號。在兩個人名之間加入斜線（SLASH），表示這兩人是一對，類似日系同人作品的「Ａ×Ｂ」記號，但沒有放在記號前的角色是攻、放在記號後的角色是受的含意。也可以用「ｍ／ｍ」或「ｆ／ｆ」來表示男男配對或女女配對。

13 從一九九六年開始舉辦的，以ＢＬ為主題的同人誌販售會。Ｊ為《JUNE》的Ｊ。在會場上可以發表曾經刊載於《JUNE》的作品的衍生同人誌或原創ＢＬ同人誌。現在仍有許多ＢＬ作者參加，是ＢＬ愛好者熟知的同人活動。

14 二〇一一年播放的電視動畫，以女性粉絲為主，在二創同人誌界出現爆發性的人氣，吸引了許多原本已經淡出二創同人圈的作者復出並展開活動。

15 Short Story的略稱。ＢＬ小說出新刊時，經常會附上初版限定或某些書店才有的特典。

專欄・「那些年」的現場──
Boy's Love風潮的興起與同人誌

三崎尚人

本文試圖探討同人誌，尤其是二次創作・衍生同人誌在Boy's Love風潮的興起中扮演的角色與功能。

前史

一九七八年十月，《COMIC JUN》創刊（從第三期起改名為JUNE，サン出版社），第一本以女性讀者為客群，以男男之間的同性戀情為主題的商業雜誌就此問世。一九八○年十月，對手雜誌《ALLAN》（みのり書房）創刊（一九八四年休刊）。一九八三年十

月，以小說為主的《小說JUNE》創刊。在這些BL商業雜誌誕生時的背景是：從一九七〇年代初期～後期的少女漫畫革新運動。一九七〇年代初，一群統稱為「二十四年組」，以萩尾望都、竹宮惠子為代表的少女漫畫家，試圖以新的表現方式來呈現少女漫畫，並嘗試把科幻、少年愛等元素加入作品之內，得到極為廣大的迴響。她們追求自由創作，勇於以各種表現方法打破少女漫畫固有框架的姿態，不但得到一般讀者的廣泛支持，也培養出了重度狂熱的書迷。同一時期，英國流行的華麗搖滾（Glam Rock）傳入日本，馬克・博蘭、大衛・鮑伊、皇后樂團（Queen）等搖滾歌手的華美外型大大影響了新形態少女漫畫及《JUNE》作品中的男角造型。日後所謂「耽美系」作品的要素由此而生。

一九七五年十二月，第一場Comic Market舉辦的當時，也強烈地反映出上述的「少女漫畫熱潮」的色彩。一九七六年四月，《波族傳奇》的衍生作《波爾傳奇》發表於同人誌《漫畫新批評大系叢書 vol.1 向萩尾望都致敬》（迷宮76），造成話題。這個塞滿搞笑與YAOI元素，有如綜合玩具箱般的作品其實是由Comic Market準備會初代代表原田央男（霜月たかなか）主導、製作的作品。日後原田在《Comic Market創世記》（朝日新書）中提到：「Comic Market是藉著衍生化與動畫化，告訴所有人『玩漫畫的方法』。」而這個作品就是盛行於Comic Market（以下簡稱Comike）的衍生文化的濫觴。

一九七九年十二月發行的同人誌《らっぽり YAOI特集號》（漫研Lovely）把「YAOI（やおい）」一詞明確定義為「山なし、落ちなし、意味なし（劇情沒有高低起伏也沒有意義）」，後來演變成「男男戀愛中的性表現」的代稱，特別用來指稱衍生同人誌中的男男性愛劇情。一九七〇年代後半，受到電視動畫熱潮的影響，衍生同人誌漸漸成為Comike的主流。原作中的美形（俊美）角色很容易成為YAOI衍生同人誌中的主角，會在保留原作畫風或基本造型的情況下，朝耽美的風格靠攏。

足球小將翼熱潮

一九八〇年代前半，掀起「少年愛（變童戀）」熱潮」的各種作品，以及連載於《LaLa》、《別冊少女Comic》等少女漫畫雜誌上的主要作品先後完結。一九八五年，在擁有許多狂熱書迷的少女漫畫作品大量完結的同時，《足球小將翼》的衍生同人誌出現了爆發性的人氣。足球小將翼熱潮的興起有許多原因，其中一個主要的因素是，原作中有大量有特色、但以整體來看缺乏個性的角色。這種只有表層的符號般的角色相當適合成為衍生創作的材料。再加上原作是健全的運動漫畫，幾乎不會描繪到球場以外的劇情，因此對

於衍生來說有很大的發揮空間。而且原作漫畫已經改編成電視動畫，又連載於家喻戶曉的漫畫雜誌《少年JUMP》上，知名度非常高，在同好間是共通性相當高的語言。對畫衍生同人誌的作者而言，沒有比這更適合拿來發揮的原作。

《足球小將翼》於一九八五年前半開始獲得人氣，在一九八六年時掀起瘋狂的熱潮。

由於吸引了大量年輕的作者與讀者加入同人誌界，因此那近乎暴力的熱情也引發了不少問題。例如年輕人不守規矩、沒有禮貌等等。尤其原本就存在於同人誌界的衍生社團、耽美系社團都相當敵視《足球小將翼》圈的社團與讀者。但是，那股熱潮也創造出許多至今仍被持續使用的「衍生梗」，而且在創作衍生作品的過程中，同人作品漸漸不再模仿原作畫風，只保留原本帶著某種「歉意」的文學性與高尚感、隱晦感已經完全消失，發展至此，「JUNE」和耽美中原本帶著某種角色特徵，其餘部分完全由同人作者自行發揮。

而這個方法也成為了持續至今的標準。在《足球小將翼》之後，《聖鬥士星矢》、《鎧傳》等作品大受歡迎，延續著衍生熱潮。這是因為第二次嬰兒潮（一九七一～一九七五年）世代也成長到了青少年期，而讀者的年齡層剛好與這個世代重疊，使得Comike與同人誌發展得愈來愈蓬勃。

衍生社團開始涉足原創（JUNE）的領域

Comike是非常熱門的同人販售會。由於申請參加的社團數一向遠高於總攤位數，因此主辦單位必須以抽籤的方式決定讓哪些社團參加。Comike有個規則，就是一個社團只能報名一個攤位，假如一個社團以不同名義申請好幾個攤位，則會被視為申請書有疏漏，不予採用來處理。而且就算主辦單位沒注意到，也會因虛報攤位，被其他社團與參加者撻伐。

儘管《足球小將翼》的人氣爆發，可是一九八六年冬～一九八七年夏的Comike場地卻從原本的晴海國際見本市會場，改到容納人數相對少很多的東京流通中心，但改為連續舉辦兩天（自此之後到一九九四年為止，一場兩天是基本日數，之後改為一場三天）。

一九八六年冬季的Comike31，《足球小將翼》區的人潮過度集中，造成嚴重混亂。因此Comike準備會在一九八七年夏季的Comike32時變更規則，允許某些人龍太長的熱門衍生同人社團以不同社團的名義連續參加兩天的活動（原本一個社團只能參加一天），試圖以這種方式分散人潮。這些衍生社團在報名另一天的攤位時，大多會以「【原本的社團名】ORIGINAL」的名義申請，主辦單位也會把這些社團配置在創作系，尤其是創作（JUNE）區裡。主辦單位的這種解決方式自然引發了不少批評，而且對於報兩天攤位

162

的衍生同人社團來說，也會因攤位上沒有該區商品而覺得如坐針氈。因此，除了販賣衍生同人誌之外，有些社團也開始嘗試畫原創作品，發行原創Boy's Love刊物的社團因此開始增加。

Boy's Love的勢力進入商業誌

最早將女性向衍生同人誌的熱潮運用在商業上的，是中小出版社所出版的衍生同人誌再錄合集。一九八七年一月出版的《翼百貨店》（Fusion Product）出乎意料地暢銷，之後青磁BiBLOS也跟著出版《メイドイン星矢》（一九八八年四月）。雖然同人誌商業合集的出版完全是出於搭便車的動機，但是在沒有同人誌專賣店也沒有網路的年代，這些商業合集還是具有「以商業通路將同人文化傳遍全日本、並挖掘出對BL的潛在需求客群」的重要功能。

之後，在衍生同人誌界獲得大量人氣的作者開始踏入商業漫畫雜誌的世界。一九八七年六月，高河弓於商業漫畫雜誌發表《天使夜未眠》，一九八九年七月，CLAMP以《聖傳》出道。一九八八年大矢和美在小學館出道為漫畫家。一九八九年出道的尾

崎南則在少女漫畫雜誌《週刊瑪格麗特》上連載以《足球小將翼》為原型的《絕愛—1989—》。

之後，許多出版社不再出版遊走於版權灰色地帶的衍生同人誌合集，而是創辦新的小眾取向少女漫畫雜誌，大量起用衍生同人漫畫家。例如《別冊PUFF》（一九八八年五月・雜草社）、《SOUTH》（一九八八年七月・新書館）、《KID's》（一九八九年一月・Fusion Product）、《Patsy》（一九九〇年四月・青磁BiBLOS）等等。除此之外，BL雜誌也開始大量創刊（正確來說是以增刊或單行本形式出版，但為了方便起見，在此以創刊稱之），例如《GUSH》（一九九一年八月・櫻桃書房）、《Image》（一九九一年十二月・白夜書房）、《b-Boy》（一九九一年十二月・青磁BiBLOS）。當時《Image》的廣告詞是「BOY'S LOVE COMIC」，據說「Boy's Love」一詞就是由此誕生的。另外，以東宮千子為中心的同人社團「吉祥寺俱樂部」於一九九一年法人化（吉祥寺企畫，後來的冬水社），並於一九九二年四月創辦《Racish》。

小説的部分，白夜書房於一九九二年開始將山藍紫姬子、花郎藤子的原創同人作品出版成許多商業小説。除此之外，勁文社、二見書房也開始發行耽美小説。一九九〇年左右，角川書店開始將原本刊載於《JUNE》的作品出在Sneaker文庫，並在一九九二年十二

JUNE系小說作品的衍生創作

衍生同人誌的原作範圍愈來愈大，除了動漫畫之外，小說也開始成為衍生創作的原作。從一九八六年冬季的Comike31開始，社團能在報名時選擇自己攤位的類別。目前已知，在一九八七年冬季的Comike33，已經有以「栗本FC」為社團名的栗本薰小說衍生同好社團了。小說原作的衍生熱潮始於一九八〇年代後半菊地秀行的《魔王傳》與田中芳樹的《銀河英雄傳說》（兩者都成為一九八八年夏季的Comike34時的專門類別）。特別是《魔王傳》，原作的知名度原本不高，是因為同人大手高河弓與身邊的同人作家們出了《魔王傳》的衍生同人誌，原作才開始受到歡迎。在這種衍生創作的熱潮中，《JUNE》出身作家的作品也開始成為衍生創作的對象。一九九一年～一九九三年，吉原理惠子的《間之楔》、一九九四年～一九九六年秋月皓的《富士見二丁目交響樂團》的衍生同人誌都相當有人氣。這些創作衍生同人誌的社團被Comike分類在「創作（JUNE）」類別裡，儘管一九九二年夏季Comike42時早已設立「FC（小說）」的小說作品衍生類別，可是這些社

團仍然被歸類在創作（JUNE）之中。之後，《富士見》的同人社團於一九九四年夏季，其他《JUNE》的同人社團則是於一九九五年夏季被移動到FC（小說）的類別裡。此外，《炎之蜃氣樓》於一九九二年開始走紅，一九九三年夏季的Comike 44時，作者桑原水菜自己報攤參加Comike，造成轟動，並於一九九三年冬季的Comike 45時獨立成為一個類別。

Boy's Love的興起

　　ＢＬ雜誌創刊的尖峰期從一九九三年起持續到一九九〇年代後半（將近三十種刊物），目前市面上的ＢＬ商業雜誌大多出現於這個時期。不只中小型出版社（尤其是原本出版男性向成人刊物的出版社），大型漫畫出版社也紛紛在這個時期投入ＢＬ市場。主要的刊物有：一九九三年《MAGAZINE BE×BOY》（十一月·青磁BiBLOS）、《SHY》（八月·大洋圖書）、一九九四年《Charade》（三月·二見書房）、《花音》（八月·芳文社）、《Chara》（十一月·德間書店。但創辦時並非純粹的ＢＬ雜誌）、一九九五年《麗人》（九月·竹書房）、《花丸》（十二月·白泉社）、一九九六年《RuTiLe》（一開始為scola→Sony·Magazines→幻冬舍COMICS）、一九九七年《BOY's pierce》（三

月・Magazine Magazine）、《Dear+》（四月・新書館）、《Daria》（十二月・一開始為movic，之後為Frontire Works）等等。漫畫資訊雜誌《PUFF》在一九九四年八月號裡將此一現象做成專題「創刊尖峰期與戰國時代──『BOYS LOVE MAGAZINE』完全攻略指南」。然而，在這股Boy's Love的熱潮之中，具有開山祖師地位的《JUNE》卻於一九九五年十一月休刊了。

創作（JUNE）類別的擴張

　　BL的好景氣不只表現在商業雜誌中，在同人創作圈裡，創作（JUNE）社團的數量也在這段時間大幅成長。由於同人誌市場整體的規模年年擴大，而且抽籤機率與總攤位數每次都不同，想單純以創作（JUNE）類別的攤位數量來分析當時情況是很困難的。

　　但是創作（JUNE）類別首次出現的一九八七年夏季的Comike32，創作（JUNE）的攤位數是一百六十四（總攤位數四千四百），一九九一年冬季的Comike41，攤位數是五百六十六（總攤位數一萬四千），一九九七年夏季的Comike52（第一次借下東京國際展示場並連續舉辦三天）時到達最高紀錄一千二百九十二攤（總攤位數三萬三千）。之後，

創作（JUNE）攤位的數量開始呈鋸齒狀遞減（Comike的夏季場三天、冬季場兩天，因此攤位數會出現落差）。從創作（JUNE）之於全體攤位的比例來看，從一九八七年冬季的Comike33～一九九一年夏季的Comike40為止，大約是在2.7%～3.1%之間；但是一九九一年冬季的Comike41則爆升到4.0%（與前一場相比多了三成）。從這時候起到一九九八年冬季的Comike55為止，除了某幾次的例外，占的比例大約都在3.5%～4.1%之間，一九九九年夏季的Comike56之後，比例開始緩緩下降（參照下一頁圖表）。從這些數字，可以看出商業BL驚濤駭浪般的成長期與同人誌界的創作（JUNE）類別的擴張有一定的正相關。此外，一九九六年春季開始，J・GARDEN每年會於春、秋季各舉辦一次同人誌販售會。成為夏季、冬季Comike之外，創作（JUNE）社團出刊的動機。可說是之後二十年以來，創作（JUNE）類別唯一的ONLY同人誌販售會。

在這個時期，除了某些小眾雜誌之外的漫畫雜誌，就算編輯部沒有強制禁止，但還是會希望作者在出道後主動停止同人活動。當時作者跳槽其他出版社的情況不多，編輯對作者有很大的控制力，因此能做這樣的要求。但商業BL雜誌的作家大多出身於同人誌界，再加上作者很少只接固定雜誌、出版社的稿約，流動性很大。也就是說，假如強迫作者做不願意的事，作者可能會直接放棄該出版社（離題，這種特性也使商業BL作品的交稿準

168

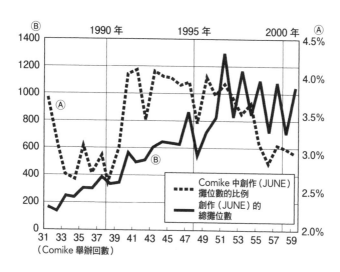

	1990 年	1995 年	2000 年	Ⓐ

Ⓑ
1400 — 4.5%
1200 — 4.0%
1000 — 3.5%
800 — 3.0%
600 — 2.5%
400
200
0 — 2.0%

31　33　35　37　39　41　43　45　47　49　51　53　55　57　59
（Comike 舉辦回數）

- - - Comike 中創作（JUNE）
攤位數的比例
—— 創作（JUNE）的
總攤位數

時度遠遜於其他類別的雜誌）。因此，許多
BL作者在出版商業作品的同時，仍會持續
進行同人活動。

　　BL商業雜誌也會期待同人作者的人氣
能帶來買氣；而商業誌上的人氣作者進行同
人活動，也可能讓原本不認識同人文化的讀
者接觸同人誌。同人誌販售會最大的魅力在
於能在會場買到市面上買不到的作品，而且
能與喜歡的作者直接見面（＝能近距離接觸
偶像）。除此之外，在同人誌販售會上也有
機會發現除了自己喜歡的作者之外，符合自
己口味的同人誌和作者。既然如此，我也來
出同人誌展現自我吧！從純粹的讀者步入這
個階段，不需要太多時間。

169

進入Boy's Love的全盛期

同一時期，在衍生同人圈中，《幽遊白書》、《灌籃高手》從一九九三年開始掀起熱潮。尤其後者的同人作者中，不但出現了羽海野千花、河原和音（正確來説是在《灌籃高手》的熱潮開始前就出道了）等少女漫畫家，也催生了吉永史、新田祐克、山根綾乃、扇ゆずは、門地かおり、壽たらこ等BL漫畫界的中流砥柱。這些漫畫家大多於一九九〇年代末開始活躍於商業BL，與前述的創作（JUNE）社團漸漸減少的軌跡相符。

BL雜誌大量增加，出版社勢必需要大量BL作者，有能力畫圖的作者接連被挖角進入業界。但是與衍生同人誌或YAOI同人誌不同，創作（JUNE）的BL同人誌與商業BL之間沒有太明顯的差異。雖然現在商業BL的作者也會以創作（JUNE）的社團名義發行商業誌看不到的番外作品，但很難像吉永史的《西洋骨董洋菓子店》那樣，因為在同人誌的番外裡大膽描繪商業原作中沒有的性愛場面而造成轟動。不需要顧慮任何商業漫畫的限制，可以自由發揮、自由創作的同人誌界，比較容易向衍生創作靠攏，就某方面而言也許是一種必然的結果。此外，成為職業作者之後，通常難以分出時間與體力進行同人活動，許多受歡迎的作者在出道後不得不減少同人活動，甚至退出同人活動。

雖然如此，直到現在，同人界仍然是商業ＢＬ業界挖掘人才的重要管道。

結語

以上，雖然是很粗略的解說，但可以看出同人誌與Boy's Love的成立、興起、發展之間的關聯性。已有許多人指出，在Boy's Love的誕生過程中，《JUNE》固然是先驅，但衍生同人誌的存在才是最重要的關鍵。本文以同人誌研究者的角度，依循前人說法，將同人誌方面的資料與數據整理出來。

在前文《足球小將翼》的部分也曾提到，過去想要享受「JUNE」或耽美之樂，是需要有某些「藉口」的。由於這類作品的數量極少，愛好者必須不分古今地在東西洋文學作品、漫畫、電影或音樂中找出「JUNE」或耽美的成分來享受，甚至有「名作導覽」的出現。但當時也是女性必須以「文學性、高尚感、隱晦感」等糖衣來包裝性表現的時代，更不用說是男性之間的性愛場面了。因此難以否認，在各種作品中尋找「JUNE」或耽美的成分時，會有一種「自己是被挑選上的人」的陶醉感吧。但是在沒有網路社群的年代，同好圈極小，會產生這種感覺也是很自然的。無關是非善惡，是時代使然。

但是，衍生同人誌只需要專注在原作中自己有興趣的部分，或是原作沒畫出來的部分就好，而且可以只取用原作中的某些元素，自由創造新的劇情。再加上容易找到更多有共通語言的同好，使人產生滿足感與充實感，這些特點讓喜歡「JUNE」或耽美的人不必再懷抱著「歉意」。當然，這樣的態度也不是一朝一夕就形成的。例如《週刊少年JUMP》間流行以「八成」的說法代替YAOI作為自嘲。但是隨著時間流逝，這種尷尬的感覺如今已經杳無蹤影了。

一九八七年九號的編輯後記中，《足球小將翼》的責任編輯曾說過「席捲Comike的《足球小將翼》的同人誌中，有八成近乎色情書籍」。在那之後有一段時間，衍生同人誌作者之

時至今日，淑女漫畫中對性描寫的增加與重口味化、「蘿莉控」漫畫雜誌為數不少的女性讀者，以《週刊少女Comic》為代表的部分少女漫畫雜誌開始出現固定數量的「黃色漫畫」等等，一九八〇年代後半的BL商業漫畫在某種程度上，為這種能正面看待少女與女性享受「性」娛樂的環境打下了基礎。順帶一提，淑女漫畫的漫畫家中也不乏出身於創作（JUNE），專門在同人誌中畫激烈性愛場面的作者。

總而言之，衍生同人誌中YAOI造成的「娛樂化、大眾化」帶來了Boy's Love，形成了《JUNE》時代無法相提並論的廣大市場……行文至此，筆者突然想到談論Boy's Love

的歷史時經常提到「[2]えみくり把她們出的同人誌稱為『男生和男生的[3]RIBON』」這件軼事。雖然她們本人說這些話時沒有什麼遠大的抱負，但是卻很中肯地呈現出了Boy's Love的一面，不是嗎？

三崎尚人（Misaki Naoto）
漫畫評論家・同人誌研究家。
URL:http://www.st.rim.or.jp/~nmisaki/（同人誌生活文化總合研究所）
Twitter:@nmisaki

※本文乃參考ぶどううり・くすこ的《Boy's Love回顧年表》寫成。
（https://bllogia.files.wordpress.com/2013/04/blchronicle_20130416.pdf）

註

1 又稱「花之二十四年組」，代表人物有萩尾望都、竹宮惠子、青池保子、大島弓子、木原敏江、山岸涼子等等。這些作者大多出生於昭和二十四年前後，因此得到這個名稱。

2 同人社團名。由畫漫畫的えみこ山與寫小說的くりこ姬組成。

3 集英社發行的少女漫畫雜誌。此處指的是一九七〇年代中期由少女漫畫家陸奧A子與田渕由美子等人在《RIBON》上帶起的「少女戀愛喜劇」風格作品。料理研究家福田里香對えみくり的同人誌風格的評語為：讓兩個男孩子來演出少女漫畫中手牽手就心兒怦怦跳的劇情，是「突然變異般的飛躍性創意」。

小說家‧前編輯 月つ 霜り

Profile

出生於富山縣。曾就職於插畫與人物設計大師天野喜孝的事務所。離職後成立有限公司StandUp，於一九九一年四月出版以男性之間愛情故事為主題的《Boy Beans》及以女性之間愛情故事為主題的《Girl Beans》。其中《Boy Beans》的銷售成績斐然，受到白夜書房的注意。之後白夜書房創辦漫畫雜誌《Image》（日後改名《COMIC Image》）時，受邀成為該雜誌的編輯。同年十二月，《Image》正式創刊，是現存BL漫畫雜誌的先驅者之一。創刊號封面上的廣告詞「BOY'S LOVE COMIC」被認為是商業出版品將男男戀愛作品統稱為Boy's Love的起源。

一九九二年《小說Image》（白夜書房／日後改名《小說Image CLUB》）創刊，以あらきりっこ之名擔任編輯的同時，也為了填補雜誌上的空白頁數，開始以白城るた的筆名執筆BL小說。一九九五年放下StandUp的編輯業務，專心寫作。除了白城るた的筆名外，也以真坂たま、白雪真朱、工藤イルマ的筆名執筆TL（TeensLove）、羅曼史小說，以霜月りつ的筆名執筆時代小說（古裝小說）等。最近的新作為

因為是描寫男孩子之間的戀愛，所以是「Boy's Love」。沒想太多就拿來當廣告詞用了。

《若さま人情帖》（COMIC出版／COMIC・時代文庫）與《神様の子守はじめました》（COMIC出版／COMIC文庫 α）。

廣告詞中首次出現的「Boy's Love」

—— 創刊於一九九一年的漫畫雜誌《Image》可說是現存ＢＬ雜誌的先驅之一。您是創刊當時的總編輯，可以告訴我們《Image》的創刊過程嗎？

霜月 先說一點前言好了。其實我曾經在插畫家天野喜孝先生的事務所上班過。後來某天，天野先生建議我可以到外頭闖闖看，所以我就很輕鬆地想說「那我來開出版社好了」（笑）。於是我成立了名為StandUp的公司。在我考慮該出版什麼刊物的時候，當時我想：真想分別出版現在所謂的ＢＬ雜誌和百合雜誌啊。當時已經有《JUNE》了，可是《JUNE》的耽美色彩很重，我想看的是不那麼耽美的作品。由於當年幾乎找不到那樣的雜誌，我想乾脆自己來出好了。當時的目標是輕鬆明快的故事。一九八〇年代中期，女性向同人界掀起《足球小將翼》的二創旋風，讓我受到很大的衝擊。雖然當時我也在其他類別寫和看被稱為ＹＡＯＩ，也就是男男戀情的同人誌，但整體風氣還是比較嚴肅的。愛上同性會讓角色有很多煩惱與糾葛，而

且會有一股悖德的氛圍。相比之下，《足球小將翼》的同人誌大多都很輕鬆明快，故事又是流行的劇情。原來也可以這樣寫二創啊？我覺得很驚訝，但同時又感到很快樂。我想出的就是能給讀者那種輕鬆明快感覺的雜誌。

百合雜誌方面，我想做的是給女孩子看的百合作品，例如池田理代子老師的少女漫畫《青澀花園》中，描繪了學校裡有些女孩子之間會有很親密的互動。其實有很多人沒意識到自己喜歡百合哦。而且這類百合作品市面上也不常見，既然如此就自己來做一本全是自己想看的百合作品的雜誌好了，我這麼想。

——因為沒有所以自己來出。是很單純的動機呢。

霜月　和出同人誌的動機差不多呢（笑）。我也曾經因為找不到自己想看的同人誌，所以沒辦法只好自己出同人誌。總之呢，我透過認識的人穿針引線，找到很多同人作者，在一九九一年四月出版了《Boy Beans》和《Girl Beans》。由於從編輯到作者全是外行人，所以還到處拜訪東京的書店，請他們撥個位子讓我們賣書。

至於東京以外的書店，由於光靠自己的力量沒辦法跑那麼多地方，所以我借用了

漫畫資訊雜誌《PUFF》的力量。因為《PUFF》上有刊載能買到它們漫畫雜誌的書店名單，我想說如果我們是會進《PUFF》這種小眾漫畫情報雜誌的書店，漫畫類應該賣得不錯，說不定會對我們的書有興趣而願意讓我們放書（笑）。所以我們一間一間地聯絡名單上所有的書店，把書郵寄給願意讓我們放書的書店。

也許是這種方式奏效了吧，愈來愈多的書店願意進我們的書，特別是《Boy Beans》，讀者的反應很熱烈，每間書店都賣得相當好。後來白夜書房問我說，要不要在他們出版社出類似《Boy Beans》的雜誌。正好當時我也開始覺得光靠一個人做出版社實在太極限了……應該說，編輯雜誌的內容方面是沒有問題，但是盤點庫存和記帳之類的事就很麻煩，特別是跑業務，最討厭了（笑）。我沒辦法一個人同時當老闆和編輯和業務！因為我也對身兼數職感到疲累了，如果只當編輯就好的話……因此我就答應了白夜書房的邀請，以白夜書房外包給StandUp的形式做出了《Image》。

——要重頭開始，所以連雜誌名都改了。

霜月 其實我是想繼續用《Boy Beans》這個名字，但是出版社好像覺得這名字給人感覺太輕浮了。當時男男戀愛作品主要都是所謂的耽美系，有種頹廢又悖德的感覺。耽美本來就有市場，所以出版社覺得應該要保持某種程度的厚重感比較安全吧。而且帶有耽美色彩，也比較容易讓通路商理解這是什麼雜誌，比較好宣傳。特別是經銷部的人如此強烈要求。本來《Image》創刊號的背景是白色的，插圖是兩個可愛的男孩子快樂地跳舞。可是出版社那邊覺得這種感覺不行，只好緊急換成黑底，人物也從可愛改成華美風格。不是輕快可愛，而是華美沉重。也許在當時出版業界的男性心中，所謂「男男戀愛作品」就必須是那個樣子吧。明明當初是為了擺脫耽美風格才出版《Boy Beans》的，結果做下一本雜誌時還是無法完全擺脫那風格。再說，市面上本來就有《JUNE》了，走相同路線真的能賣錢嗎？雖然我當初很擔心，不過創刊號跟我預期的相反，賣得很好，讓我相當驚訝呢。託福，從第二期起，我就能以自己喜歡的風格做雜誌了。

——《Image》是在一九九一年十二月創刊的。創刊號的廣告詞是「BOY'S LOVE

COMIC」。聽說這是商業雜誌書籍首次把男男戀愛作品統稱為「Boy's Love」並明確寫出來。

霜月　好像是這樣呢。是研究BL的專家告訴我，我才知道的（笑）。當時的我只是單純覺得，因為是描寫男孩子之間的戀愛，所以是「Boy's Love」，沒想太多就拿來當廣告詞用了。這是相當直線的思考，沒和其他雜誌撞梗也真是不可思議。不過當時基本上是以「JUNE」或「YAOI」來稱呼男性之間的戀愛，但因為我想用完全不同的詞作為指稱，所以沒煩惱太多就用下去了。不過白夜書房那邊，就連《COMIC Image》也被他們叫成「JUNE」就是了（笑）。直到現在，Comike也是把以男男戀愛為題材的原創同人誌類別稱為「原創JUNE」，但是看在現在年輕讀者的眼中，為什麼要把BL說成「JUNE」呢？說不定會有人出現這種疑問吧。其實我曾試著在《COMIC Image》裡提倡把Boy's Love簡稱為「BOVE」，希望這個詞可以流行起來，但很可惜，完全沒人理我（笑）。

這麼說來，我以前曾經在漫畫研究家兼明治大學教授的藤本由香里小姐的講座

上，跟她談過ＹＡＯＩ和ＢＬ的事。那時我才知道，雖然第一個使用Boy's Love這

個詞的雜誌是《Image》，不過是在一九九〇年代中期，《PUFF》把這類作品統稱

為Boy's Love，這個詞才開始被廣為使用的。

——確實有這個因素在呢。《PUFF》在一九九四年八月號把急遽成長的ＢＬ雜誌

做成專題，並把這些雜誌統稱為「ＢＯＹ'Ｓ ＬＯＶＥ ＭＡＧＡＺＩＮＥ」，之後又有好幾次

以Boy's Love來指稱這個類別的作品。

霜月　「ＢＬ」也是《PUFF》開始使用的嗎？

——這部分就不確定了。不過他們在一九九七年時把Boy's Love的專題簡稱為「Ｂ

・Ｌ」，也許原本只是為了縮短字數才這麼寫的吧，不過二〇〇五年《PUFF》編

輯部出過名為《BLM BL MAGAZINE》的別冊，所以我想，他們編輯部裡可能已經

把ＢＬ這個詞當成一種普遍的用法了吧。雖然一九九三年起是ＢＬ雜誌的創刊尖峰

期，但是當時似乎沒有雜誌以「ＢＬ」這個詞作為宣傳。

霜月　創刊尖峰期！對耶。我一直覺得從《Image》創刊之後，ＢＬ雜誌就像雨後

春筍一樣不停地冒出來，原來是從一九九三年才開始的啊？其實我也不知道為什麼當時會有那麼多雜誌出現，我心裡想的是，為什麼大家會覺得這種雜誌很賺錢呢（笑）。看著很多出版社跳進來，我心裡想的是，為什麼大家會戀愛故事，才自己動手做的，所以對ＢＬ雜誌一窩蜂創刊的情況感到很不可思議。

而且說起來，我想看的是有劇情內容的故事啊。

——這是什麼意思呢？

霜月　一九八〇年代的同人界把描繪男男戀愛的作品統稱為「ＹＡＯＩ」，這個詞原本是因為漫畫家波津彬子小姐等人出的同人誌《らっぽり》的「ＹＡＯＩ特集號」而開始廣為人知的。從此以後，沒有劇情高低起伏、沒有意義的作品都會被叫做ＹＡＯＩ。雖然說當時同人誌界的大家確實都只畫、只寫自己想畫、想寫的部分，而且創作的多半都是床戲，可是因為出現了ＹＡＯＩ這個詞，所以大家就覺得可以更加理直氣壯地創作沒有劇情的東西，大概就是這種感覺吧。雖然說悖德氛圍的作品多半會比較有劇情，可是我非常想看既輕鬆明快又有劇情的故事。所以我才

會想做一本全都是輕鬆明快作品的ＢＬ雜誌。因此看到ＢＬ雜誌不停地冒出來，真的有那麼多人想看這種書嗎!?讓我很驚訝呢。

不懂熱潮為什麼會在那時候出現

——您在《足球小將翼》紅起來前就開始參加同人活動了，您當時是哪一個圈子的人呢？

霜月　我那時待的是《科學小飛俠》的圈子。雖然待了很長一段時間，不過當時的同人誌界不像現在可以常常換作品萌，大家都會在同一個作品的坑裡蹲很久。要是隨便跳去別的坑，還會被人白眼呢。尤其《足球小將翼》實在太紅了，從正面負面來說都是相當顯眼的存在，所以討厭《足球小將翼》圈子的人也非常多。如果是從原本的坑跳槽到《足球小將翼》的坑，那就更是不得了。所以我也是過了一段時間才跳到《足球小將翼》的坑裡。但是在跳過去後果然過得相當快樂呢，我是在進入

《足球小將翼》的圈子後，才頭一次透過同人誌認識很多朋友。而且也多虧了那時認識的人們，後來才有辦法出雜誌（笑）。

── 您在《科學小飛俠》和《足球小將翼》圈子活動的時期，所謂的原創JUNE的活力似乎比不上二創同人呢。

霜月　是啊。那時二創同人誌非常火紅，而且原創JUNE的社團也沒有那麼多，不過還是有像山藍紫姬子小姐或花郎藤子小姐之類的熱門社團。在原創BL方面，也許比起漫畫小說作家更加受到注目吧。白夜書房於一九九〇年代前半在BL小說界做出了一定的成績，我想在當時發行許多單行本小說的山藍小姐她們厥功甚偉。

不過以二創同人作者為中心的商業漫畫界，還有以原創同人誌或以《JUNE》的小說道場出道的作者為主的商業小說界，我覺得兩個是不同的情況。但當時比較火熱的是漫畫那邊就是了。

── 《Boy Beans》創刊時，邀稿的漫畫家都是二創同人作者嗎？

186

霜月 　是的。當時有不少同人作者已經成為職業漫畫家了，因此是透過她們的助手聯繫的。或者雖然不認識，但是自己買過本子、覺得喜歡的同人作者，也有向她們邀稿。

—— 當時大家都沒畫過原創作品的經驗嗎？

霜月 　我想應該都沒有吧。不過，雖然原創和二創不同，可是大家都是喜歡畫漫畫的人，所以很爽快地就答應了。但是在《Image》創刊後，等著我的反而是與作者們戰鬥的日子。雖然大家答應繼續幫忙，可是都不遵守截稿日（笑）。總之，我記得想從作者們那邊收稿子是件很辛苦的事。

—— 《Image》的創刊號賣得出乎意料地好，有因此比較快感受到回饋嗎？

霜月 　創刊後的反應非常好，之後幾期的銷量也很不錯，在雜誌裡刊登徵稿訊息後，很快就收到了小山般高的稿子。讓我有「原來大家都在等這樣的雜誌出現啊」的感想。也許是因為《Image》上的漫畫都沒有過度重口味的劇情和畫面，所以比較容易被接受吧。但是在那之後，反而又因為內容不夠激烈，銷量開始下跌。

——從一九九〇年代初到二〇〇〇年代初，BL雜誌不停地創刊，使BL成為一個獨立的類別，您對這種情況有什麼看法呢？

霜月　有一種熱潮瞬間爆發的感覺。最火熱時，每次去書店都會看到新的BL雜誌，讓我覺得實在太厲害了。就像剛才說的，我完全不明白為什麼當時會出現這股熱潮（笑）。不過，因為《Image》也可以搭上這股熱潮賣錢，所以老實說我覺得滿幸運的。現在回頭想想，一九九〇年代不只有BL的熱潮，推理小說界也有新本格派的熱潮，科幻界似乎也有泡沫經濟般的傾向。總之整個出版界都很不可思議地出現熱潮呢。我想，BL應該也是順利搭上那股熱潮而興起的吧。

——當時的BL業界就算用泡沫經濟期來形容也沒錯呢。雖然有許多BL雜誌創刊，不過休刊的雜誌也非常多，現在還在發行的，只是其中一小部分的長壽雜誌而已。

霜月　出版界把創刊後第三期就休刊的雜誌叫做「三期雜誌」，BL雜誌裡有很多三期雜誌哦。就算BL整體人氣很旺，可是雜誌本來就不是能長久持續的東西，我

深刻地體會到這點。

——說到ＢＬ泡沫經濟期，我覺得對出版社而言也是順風的狀態。身在編輯部的您又是怎麼看的呢？

霜月　經銷部的人一直在用力推銷ＢＬ相關的東西，讓我具體感受到ＢＬ真的很紅。而且因為借來當編輯部的房間和經銷部是在同一層樓，所以能直接聽到經銷部的意見。在熱潮發生後，經銷部的人開始說別讓讀者感覺到「角色是同性戀」的事，也說過「因為喜歡上男人而煩惱起自己是同性戀」的劇情賣不了錢，要走單純明快的路線才行。明明一開始還堅持要走沉鬱路線的（笑）。不過他們會把從書店收集來的意見和感想轉達給編輯部，所以我很感謝他們。經銷部和編輯部靠那麼近的雜誌，應該也很少見吧（笑）。

在當時，只要是ＢＬ就能賣錢，出版社和經銷部都希望能盡快多出一些新的漫畫和小說。身為編輯，會覺得有些作品應該花時間讓作者慢慢畫，有些作者需要花時間長期培養，可是卻被出版社催著「出快一點！出快一點！」沒辦法做到那些

事，感覺心裡挺苦的。有一種被BL的熱潮推著狂奔的感覺。

—— 您當時認為這股熱潮能長久持續下去嗎？

霜月 所謂的熱潮就是會有冷掉的一天，那種廟會般熱鬧的氣氛應該持續不了多久，我是很早就明白這點了。雖然許多新雜誌不停地創刊，可是也看到很多雜誌不斷消失。不只出版社這邊，我覺得讀者肯定也不認為這種狂熱的狀態能一直持續下去。在這樣的熱潮中，《Image》會漸漸不被讀者青睞，身為編輯的我很清楚這件事。雖然我覺得這樣下去不行，而且其他部門的人也告訴我應該多加些床戲、多起用一些當紅的漫畫家，可是我還是沒辦法向流行靠攏。《Image》的作者群原本就大多是走比較沉穩的風格，而且該說是因為我比較重視故事劇情嗎，我也不想刊載角色們認識兩格後就開始上床的作品。可能是因為這種做法不符合當時的需求吧，雜誌銷量一直下跌。雖然如此，我個人還是覺得能讓今市子小姐的「BL」問世真是太好了。

—— 我想請問關於《小說Image》的部分。《小說Image》是在《Image》創刊的

190

隔年，也就是一九九二年創刊的。在推出ＢＬ漫畫雜誌後繼續推出ＢＬ小說雜誌，這是編輯部自然而然產生的想法嗎？

霜月　我想小說雜誌應該算是白夜書房的經銷部要求的吧。在《小說Image》還沒創刊前，同樣是一九九二年，白夜書房就已經開始出版名為白夜耽美小說的書系了。其中山藍小姐的《瑾鶲花》賣得非常好。這個小說系列的尺寸介於精裝和平裝之間，雖說是較小的單行本，不過在那之前，男男戀愛的小說本從來沒有以這種尺寸發行過唷。角川Ruby文庫從角川Sneaker文庫獨立出來也是一九九二年的事，所以我想，ＢＬ小說應該是從這一年開始增加的吧。白夜耽美小說在創設當時是很少見的書系，而且賣得也很好，所以白夜書房會要求出《小說Image》，也是很理所當然的反應吧。對經銷部的人來說，最重要的是在書店架上占有一席之地，光是把同人誌出成單行本或請作家寫新書，發行數量還是有限，所以才會想到創辦小說雜誌，將雜誌上的連載作品持續做成小說本，以求能有長期、穩定的出書量吧。

《小說Image》的封面是請竹田やよい小姐畫的，對方也精心繪製了美麗的彩

稿給我。由於我曾在天野先生那邊工作過，知道插畫這種東西日後是有可能收錄成畫冊的，而且竹田小姐的插畫非常棒，所以我腦中一直存在著「早晚要把這些封面出成畫冊」的想法。同時，我也請設計封面的人活用插圖的美，設計出好看又時尚的封面。可是那麼做卻造成了反效果。雜誌的封面不是為了凸顯插圖的美，而是要讓文字熱熱鬧鬧地吸引大眾的視線才行。現在想想，身為編輯，我的判斷是錯誤的呢。

——我聽說不分漫畫、小說，ＢＬ雜誌亂出的那段時期，出版社搶作家的稿約搶得很激烈呢。

霜月　雖然《Image》和《小說Image》都不是那種專門找熱門作者刊登作品的雜誌，但還是費了一番工夫才拿到作者的稿約呢。我聽說那時期的ＢＬ作者稿約都排到好幾年後去了，雖然應該不是每個作者都那麼忙，不過當時的市場很明顯以作者為中心，所以作者也都很強勢。曾經也有作者答應接稿子，後來卻說「因為沒梗所以畫不出來」的情況。因為我自己也有在寫作，所以聽到那種話時只覺得「沒梗的

話，想新的梗不就好了嗎？」這樣（笑）。除此之外，也有作者說被退草稿的話會

畫不出稿子，所以不給我看分鏡稿。作者之中，以同人誌活動為主的作者特別有這

種傾向呢。

—— 2編輯部公然允許作者進行同人活動，也是BL雜誌的特色呢。

霜月 因為原本就是看上同人大手的銷售實力，才會向那些作者邀稿的，所以無法

不允許他們進行同人活動。而且當年不像現在，出版社和作者都有自己的官方網

站、推特等資訊傳播工具，所以作者在自己的同人誌裡宣傳雜誌或書籍的話，也是

一種非常有效的宣傳方式。這也是出版社起用同人作者的原因之一。BL和同人誌

之間有著剪不斷、理還亂的關係。我認為《足球小將翼》的熱潮不但拓展了女性向

同人誌的基盤，也連帶活化了BL業界。因為二創同人誌通常都以角色之間的戀愛

為主軸，所以或許會和BL的讀者群有相當程度的重疊吧。

讀者的喜好愈分愈細，變得多元化

—— 您不但是《Image》的編輯，同時也是ＢＬ小說家。您開始寫商業小說的時間點，與《小說Image》創刊的時期相同嗎？

霜月　是的。因為小說作者的人數不夠，而且我以前寫過同人小說，所以就以湊人頭的形式開始動筆了。有種趁亂出道的感覺（笑）。

—— 身兼編輯與作者二職，不會覺得難以切換身分嗎？

霜月　做雜誌的時期當然是編輯的比重較高，這期好像會缺多少頁的稿子，就配合頁數寫出多少頁的小說，算是編輯部專用的作者吧。這應該和我的風格也有關係，我的小說不會有太多情色成分，而且雖然是ＢＬ，可是也會寫科幻、驚悚或推理類型，算是想寫什麼就寫什麼的作者，是最適合湊頁數的人選（笑）。

—— 以創作者角度所見的ＢＬ業界和以編輯角度所見的業界，兩者有什麼不同之處嗎？

霜月 沒什麼不同呢。身為編輯，知道自己做的雜誌賣量愈來愈差的原因；身為作者，也知道自己作品賣不好的原因。兩邊的原因都是一樣的，就是不夠情色。當時的ＢＬ非常重視這一點，可是我自己在做雜誌和寫作時都與那種主流格格不入。

雖然現在的ＢＬ裡也有相當重口味的本子，可是當時，在那種廟會般的狂熱中，有種所有Ｈ的描寫都該更激烈、更鹹溼的風氣。沒有迎合主流做書，是我該反省的地方。身為編輯，當時的我不覺得追求重口味與刺激的風氣會持續太久，而且也看過以重口味為賣點的雜誌或ＢＬ合集突然休刊的事，所以不認為重口味是銷量的保證。雖然我認為自己想做的這種情色成分不多、以感情描寫為主軸的雜誌早晚會再次獲得支持，可惜雜誌的底氣不夠撐到那個時候。有一天，出版社突然對編輯部說「下期之後休刊」，可是當時編輯部已經通知作者們要交下下一期的分鏡草稿了，突然休刊對作者們實在很不好意思，所以我努力地和出版社交涉，由StandUp出印刷費和稿費，讓下下一期成為最後一期。不過後來出版社還是有把稿費的部分交給StandUp就是了。

—— 您確信清水的ＢＬ作品總有一天會再次受到支持嗎？

霜月 也不是百分之百肯定啦（笑）。只是覺得，要是能那樣就好了。身為編輯，要是能再努力一點向更紅的作者邀稿，或者找機會起用更能配合流行的作者，也許雜誌就能撐更久一點吧。當時的我缺乏開拓新作者的力氣，而且我還是想做風格清淡溫馨、不以情色為主的雜誌，這一點我完全不想讓步。現在回頭想想，也不會特別想成為主流，雖然如此，沒辦法長久經營下去，還是會覺得很可惜呢。

《Image》比較像學校漫研社的社刊般的雜誌。不特別追求賣量、帶著點實驗精神、有熱心的支持者，而且還帶著一點土氣（笑）。不是ＢＬ熱潮中的主流雜誌，向沉靜期了。而自從以緊縛或凌辱為主題的重口味ＢＬ合集開始出現後，我認為ＢＬ的熱潮已經正式開始消退了。

—— 印象中，當ＳＭ之類的重口味作品開始增加時，我覺得ＢＬ這個類別就漸漸走向沉靜期了。而自從以緊縛或凌辱為主題的重口味ＢＬ合集開始出現後，我認為ＢＬ的熱潮已經正式開始消退了。

霜月 啊，我懂那種感覺。就我個人而言，當時的主流不是我喜歡、想看的Boys之間的Love，已經變成單純的色情圖片而已，這讓我覺得有點寂寞。因為我喜歡的

196

ＢＬ不是色情圖片般的東西啊。一九九〇年代過了一半後，同人圈和二創的熱潮多少變得冷卻……或者該說有種二創的題材變得沒那麼集中的感覺，商業ＢＬ也同樣變得如此，我想都是因為讀者的喜好分愈細吧？因為大家的喜好變得多元，到後來商業ＢＬ只好將床戲當成共通的要素。會變得愈來愈重口味也就容易理解了。

——在熱潮開始冷卻之後，您會擔心未來ＢＬ這個類別就此衰退、消失嗎？

霜月　就算衰退了，我覺得ＢＬ這個類別還是會一直存在著。不過應該也不會再有那種雨後春筍般的雜誌創刊盛況了。

——《Image》是在一九九五年休刊的。在那之後，您曾有過辦新雜誌的念頭嗎？

霜月　沒有耶。在雜誌快休刊前，小說方面的工作變得很忙，其實已經沒有時間和力氣再做編輯那邊的工作了。那時候我大約每個月都要寫出一本ＢＬ小說，現在想想，我也不知道當時的我為什麼那麼會寫（笑）。不過那個時候我也沒辦法回應責編的期待寫出色情的作品，應該讓責編很傷腦筋吧。但對方也沒有多說什麼就是

了。我想，這應該是ＢＬ的優點也是缺點。雖然不清楚現在的情況變得如何，不過當年的編輯在收下作者的大綱或原稿時通常都滿乾脆的，很少會提出意見，但也很少與作者討論劇情。現在的ＢＬ編輯大多都是喜歡ＢＬ的人，可是當年的ＢＬ業界有很多不懂什麼是ＢＬ的大叔編輯哦，所以會覺得只要收得到原稿就好。除了這種類型的編輯之外，當時的ＢＬ編輯還有個特徵，就是比起培養作者，更需要具備「找出能賣錢的同人作者」的敏銳嗅覺。我想就算是今天，這部分應該也沒有什麼改變吧。

——身為作者，您覺得編輯對您的要求有什麼改變嗎？

霜月　我不記得編輯有特別對我要求過什麼，不過……是在市場開始追求重口味作品的時候，詳細的時間點不記得了，編輯曾經對我說過，做的時候要讓受君高潮三次哦，這種話（笑）。那時候我心想，果然色情才是主流呢。

雖然我一直都很隨心所欲地寫作，所以可能沒立場這麼說，但是為了讓作品賣得更好，我認為編輯必須明確地對作者提出要求才行。不過作者會不會乖乖照著編

198

輯的要求去做，就是另一回事了。但假如編輯和作者都一意孤行，做出來的東西應該也賣不了錢吧。所以雙方必須好好討論劇情、磨合彼此意見才行。

——離《Image》創刊，已經過了四分之一個世紀，您覺得BL這個類別有什麼改變嗎？

霜月　我想整體而言已經變成熟了。從學生變成社會人士般的感覺吧（笑）。BL流行的題材也從學生變成上班族，接著是其他各種職業，主角的年齡層也慢慢提高。現在的話，作品的主角從學生到大叔都有，分得更細了。還有就是讀者對攻受的接受度比以前更大了。比如在從前，雖然讀者可以接受年下攻，但是不能接受長得比攻高大，還有像是大叔受也不行。但是現在的讀者已經能接受這類設定了。

比起以前，作者們應該也更能展現自己的喜好吧。

我覺得少數派的喜好要被人接受，得花上不少時間。比如我在《科學小飛俠》的同人圈活動時，一開始圈子裡是不能接受二號大明當受的，可是後來有個作者說「其實我喜歡大明受……」並開始出本後，「其實我也是……」跟著出本的人就變

多了。想顛覆已經固定的觀念，無論如何都需要時間。ＢＬ這個類別也是因為存在得夠久，所以包容性才能變得像現在這麼大吧。

——**當少數派的萌裡出現經典作品時，就容易吹起那股萌的風潮呢。**

霜月 啊，就是那樣。本來以為只有自己萌這種東西，沒想到居然有其他同好存在而受到支持。再加上也有新的人發覺自己喜歡這個萌點，風潮就自然而然地起來了。作者可以展現的作品愈來愈多樣化、讀者的口味也愈來愈細、愈來愈多元，多少也助長了這種包容性吧。ＢＬ開始出現各種類型的作品讓讀者能夠挑選，拓寬了廣度，這是一件好事呢。另外就是不必非把「男同性戀」描寫得充滿阻礙不可了。以前光是愛上同性，就已經是種「阻礙」了，現在的話，光是同性相愛很難讓人覺得有什麼阻力呢。所以想炒熱劇情的話，就只好讓主角愛上的對象是3黑道老大之類了（笑）。總之必須準備其他的「阻礙」才行。雖然就故事的角度而言，兩個主角非得是男同性戀的束縛已經變弱許多，不過這種作品也不是說沒有，所以喜歡男同性戀才會有的內心糾葛的人，也能隨自己的口味選擇喜歡的作品。

——您覺得多元化的成因是什麼呢？

霜月　我想，BL的新作者和新讀者的加入是很大的原因吧。說到同人誌最早只知道《灌籃高手》的本子、從沒聽過《JUNE》的存在、從二創同人誌踏入YAOI的世界……我覺得這樣的作者和讀者都變多了。這些人流進了BL界，同時，從BL界踏入他們那邊世界的人也逐漸變多了，這就是多元化的原因吧。當然，現在的BL界還是有從《JUNE》流進來的人，所以是各色人種都有的情況呢。我想就是這些人混合在一起，才會讓BL演化成現在的模樣吧。

從BL這個類別培育出來的信用

——請告訴我至今為止，您看過的BL同人誌裡印象特別深刻的作品。

霜月　第一次去Comike（第二回／大田區產業會館）時，我買了朝霧夕老師的《科學小飛俠》同人本，有種被雷打到般的震撼。是很好的震撼哦。不過讓我明確

感受到同人誌魅力的，則是名為「玩弄夏亞同好會（シャアをネタに遊ぼう会）」的社團出的小說本《夏亞出頭記（シャア出世物語）》。在當年，每個角色都只能有一個對象，配對不可拆不可逆是當時的潛規則。可是那本同人誌卻寫夏亞為了向上爬，跟很多人發生關係，而且會配合對方當攻或是當受，非常地自由，甚至和女性也有肉體關係。另外就是在眾多漫畫同人誌中，出現小說本這件事也讓我印象深刻。就當時的風氣而言，是相當重口味的本子（笑）。我看過的同人誌不多，眼界就是該這樣做」的固有觀念中解放出來。託了那本同人誌之福，我也開始想要更自由地創作。那是讓我對女性向同人誌的世界改觀，很特別的作品。

——那麼，說到印象深刻的商業ＢＬ作品呢？

霜月 這部分的話，除了身為編輯非看不可的作品之外，我看過的ＢＬ作品也很有限，眼界同樣不寬就是了。我想，應該是山藍小姐的《瑾鵑花》吧。雖然那部原本是同人誌，不過無論水準還是銷量都比當時發行的其他作品更突出，是令人難忘的

作品。

—— 您一開始在ＢＬ中感受到的是什麼魅力呢？

霜月 與其說ＢＬ，假如是說對兩個男人之間的關係感受到什麼魅力，就要從我的啟萌作品《科學小飛俠》說起了。自從看過動畫後，我就一直很喜歡《科學小飛俠》，大學時不知為何，身邊開始冒出同樣喜歡《科學小飛俠》的人，不對，應該說是物以類聚吧？當時我有在出動漫研究誌（只要交會費就可以拿到的社團刊物），後來內容愈來愈往《科學小飛俠》靠攏，最後在《科學小飛俠》的同人圈裡變成大社團。我喜歡妄想角色們在動畫沒演出來的日常生活中打情罵俏的樣子，不但想看別人寫這種故事，自己也想寫。要問我覺得哪裡有魅力的話，應該就是這個部分吧。被兩個角色間的互動所吸引，有沒有床戲都沒關係……有的話當然更好（笑）。從以前到現在，我覺得最有魅力的部分都是「兩人間的關係性」，只有一個角色的話就不會那麼萌了。我從小就喜歡兩個男人的組合（笑）。比如，海耶斯[4]和柯瑞[5]、寇克和史巴克之類的。我喜歡搭檔組合。

──在《科學小飛俠》之前，有什麼刺激到您萌點的作品嗎？

霜月　萩尾望都老師的《天使心》、竹宮惠子老師的《日光室（サンルームにて）》，那部可以說是《風與木之詩》的原型作品……還有名香智子老師、岸裕子老師畫的美少年和美青年。還有……小時候看過的童話故事⁶《魔杖》。主角是擁有能飛到任何地方的魔杖的男孩子，後來王子被綁架，主角利用魔杖的力量飛去救他。救人的橋段配著很漂亮的插圖，畫的是主角搭救嘴巴被塞住、手腳被繩子綁住的王子的場面。不知為何，那畫面讓我心跳不已（笑）。也許是因為被擄走、被綁住的不是公主而是王子，所以我才會覺得很棒吧。對了，機會難得，也請告訴我最早刺激到您萌點的作品是什麼吧。

──比起具體的某某作品，應該說是搭檔作品或以團體戰鬥的機器人動畫之類吧。

小學時代有很多機器人動畫，大多是三人到五人一起搭乘機器人和敵人戰鬥。隊伍中偶爾會有一名女孩子，不過小時候的我會邊看邊覺得根本不需要女孩子的角色吧～（笑）。那時候我也很喜歡推理小說，看的大多是偵探和助手一起辦案的作

204

品，我想有一部分的原因也是因為我喜歡搭檔劇吧。

霜月　那你也喜歡《福爾摩斯》嗎？

——這個嘛，《福爾摩斯》系列的某一集裡，兩個人一起搭馬車時，福爾摩斯把手放在華生腿上。那時候我邊看邊想，為什麼福爾摩斯老是黏著華生呢？還有，小時候我把「金主」誤會成愛人的意思，所以在知道，金田一耕助有三個金主時，還受到很大的衝擊呢（笑）。

霜月　我也喜歡推理小說，出過[8]《御手洗潔系列》和[9]《淺見光彥系列》的同人誌。淺見光彥的本還印了兩百本免費送人呢（笑）。綾辻行人先生的《館系列》[7]裡我喜歡鹿谷和江南，也寫過很多他們的二創小說。我想，推理小說的二創同人誌開始增加，應該是在新本格推理的熱潮興起時吧？就像剛才說的，一九九〇年代不管是新本格或是ＢＬ的熱潮，都是走順風的狀態。被時代的潮流推著向前跑呢。

例如從一九八〇年代後半開始，高河弓小姐和ＣＬＡＭＰ、尾崎南小姐等等在女性向同人誌界非常紅的同人作者開始活躍於商業雜誌。正因為她們的活躍，同人

作者才有辦法相對簡單地從同人誌界進入商業的世界。是因為前人展示了才能與實力，商業漫畫界才會察覺到，其實有很多有才能的作者被埋沒在同人誌界裡。除此之外，在BL雜誌創刊後，正因為從同人誌界進入商業雜誌界的作者們做出了好成績，所以直到現在，出版社的人也依然會前往販售會場挖掘新作者。這都是因為從BL這個類別培養出來的，某種類似信用的東西的緣故。會讓人覺得同人誌界還有很多有實力的人，這樣。

——您目前在執筆的是時代小說（古裝小說）等，已經不再以BL為主要活動範圍了呢。

霜月　我寫過很多類別的作品，最新的是時代小說。一部分是基於編輯部的要求，最近寫的大多是偏重角色與設定的作品。雖然現在還是存在著想寫BL的心情，但比起BL，目前我對其他類別的創作欲更強烈。如果有編輯部願意收留其中一個角色是直男，另一個是單戀直男的角色的故事，而且跟我說沒有床戲也沒關係的話，那我就想寫BL小說（笑）。

——您對今後的BL界有什麼期望嗎？

霜月　可以的話，我希望這個類別不要衰退，希望有才能的人可以一直出現。就算離得很遠沒住一起，只要孫子能活得健健康康就好，類似這種感覺（笑）。要是今後BL能繼續成長，就更好了。

——您還會想創辦新的BL雜誌嗎？

霜月　不會，不會（笑）。我對錢很沒概念，而且也沒有管理能力，其實本來就不適合當編輯。或許是因為在那個時代、那個時機，而且是當時的我，才有辦法做出《Image》。雖然當時各種忙碌和辛苦，不過對我而言，《Image》還是非常有意義的雜誌。

——而且還把Boy's Love這個詞送給世界呢。

霜月　我完全沒想到這個詞可以流傳這麼久（笑）。也不是因為這個原因啦，但我果然還是很喜歡BL，希望今後的BL界能繼續推出新作品，讓讀者享受更多BL的樂趣。

霜月りつ與BL

漫畫雜誌《Image》創刊於一九九一年，是BL漫畫雜誌的先驅之一。想出創刊號封面上廣告詞「BOY'S LOVE COMIC」的人，就是當時以あらきりつこ之名在同一雜誌出道，創辦雜誌的總編輯霜月りつ。一九九二年《小說image》創刊後，也開始以白城るた為筆名執筆BL小說，以編輯與作者兩個身分支撐雜誌。除了霜月りつ之外，目前也以數個筆名出版各類小說。

註

1　長期發表優質原創BL同人誌，是內行人就會知道的作者。一九九三年時在《COMIC Image vol.6》出道。第一本BL漫畫單行本為《マイ・ビューティフル・グリーンパレス》（白夜書房）。一九九五年起在朝日SONORAMA發行的恐怖漫畫雜誌《ネムキ》連載《百鬼夜行抄》，並因此受到一般讀者的注意。

2　BL雜誌會讓作者在雜誌邊條或作者留言欄裡發布同人活動資訊，BL作家會在雜誌認同下進行同人誌活動。現在也依然如此。

3　不分小說、漫畫，BL作品中以黑社會為背景或以幫派分子為主角的比例遠高於其他類別。這也是BL作品的特色之一。

4　一九七二年開始於日本播映的美國影集《Alias Smith and Jones》中的漢尼拔・海耶斯（Hannibal Heyes）和基德・柯瑞（Kid Curry）的搭檔組合。

5　一九六九年開始於日本播映的美國影集《星際爭霸戰》中的詹姆士・T

・寇克艦長與史巴克。

6　約翰・布肯著作的《魔杖》（講談社、其他），是藤子不二雄Ⓐ與藤子
・F・不二雄兩位漫畫家少年時代的愛讀書。

7　橫溝正史的推理小說中登場的名偵探。蓬頭亂髮、戴著帽子、把和服穿
得鬆垮是其招牌造型。登場作品經常被翻拍成電影，廣受歡迎。

8　小說家島田莊司的暢銷推理小說系列，主角為占卜師兼腦科學家兼偵探
的御手洗潔與助手石岡和己。同人誌界有許多這對搭檔組合的二創作
品。雖然有許多作家都默認自己作品的二創同人誌的存在，但島田莊司
不僅默認二創同人誌，甚至還與《御手洗潔系列》的二創作者們一起出
版同人合集，對同人的態度相當友善。

9　推理小說家內田康夫的暢銷推理小說系列，偵探主角為自由記者淺見光
彥。由於系列作品多次被拍成電影、電視劇，淺見光彥因此成為日本知
名的偵探之一。

NE BE × BOY》
首任總編輯
田　歲　子

Profile

於一九九一年十二月發行以男男戀愛為主題的原創作品合集《b—boy》。由於反應相當好，因而開始籌辦相關雜誌。在新雜誌創立之前，於一九九二年十二月先創設了漫畫書系BE×BOY COMICS，首發作品是在原創同人誌界很有人氣的小出美惠子的《放學後的辦公室》與從少年漫畫雜誌出道，經歷特殊的小鷹和麻的《KIZUNA—絆—》。翌年三月推出新漫畫雜誌《MAGAZINE BE×BOY》並擔任首任總編輯，雜誌一發行立刻爆紅，成為帶動BL熱潮的主流雜誌。

一九九七年公司改名為BiBLOS，成為BL業界的領導品牌，廣為BL愛好者所知。雖然BL相關部門的獲利很穩定，但二○○六年四月，兄弟公司碧天舍破產，BiBLOS也受到波及而破產。BL相關的出版事業由animate集團接手，於翌月設立libre出版株式會社繼續經營。二○一一年六月成為libre總經理，但仍然沒有從編輯的位子退下。在那之後，即使離開了擔任十五年以上的《MAGAZINE BE×BOY》總編輯之位，現在仍以一介編輯的身分繼續在第一線工作。

為了對應多元化的客群需求，libre出版株式會社於

《ＭＡＧＡ

太

對我而言，不論讀者或作者，都是我的理解者，也是共犯。

二〇一六年五月改名為株式會社 libre，成為綜合媒體公司。

我想做的是讀者看了會覺得快樂的雜誌

——太田小姐您是《MAGAZINE BE×BOY》的首任總編輯。在擔任BL雜誌的編輯之前，您就對描寫男男戀愛的作品有興趣了嗎？

太田　是的。我從小就被那類的故事吸引。由於我很清楚自己喜歡描寫男男關係的作品，所以還會特地在各種小說、電影和漫畫裡找有那種感覺的故事呢（笑）。經歷過沒有BL作品時代的人應該都懂吧，對那方面的嗅覺會被磨練得很敏銳，能聞出有那種味道的作品。這就是所謂的萌造成的業障嗎……（笑）。

——既然您對描寫男男戀愛關係的作品感興趣，那麼您也看過《JUNE》或《ALLAN》囉？

太田　當然（笑）。尤其是《JUNE》，我從創刊號《JUN》的時代起就是讀者了，一直把《JUNE》當成聖經來膜拜哦。之後《ALLAN》也跟著創刊，我也同樣看得很高興。現在想想，我一直很享受自己的興趣嘛（笑）。

212

——這麼說來，您的工作兼具了興趣與實用性呢（笑）。一九九一年您推出了以男男戀愛為主題的原創作品合集《b—boy》，可以告訴我們發行的原委嗎？

太田　在我進入公司前的一九八八年時，青磁BIBLOS發行了原創漫畫雜誌《Patsy》。後來我進入公司，參與那本雜誌的編輯工作，因此要挖掘適合刊載作品的漫畫家。當時原創同人誌界有好幾名作品品質不輸職業漫畫家的作者，我覺得，如果請他們在商業雜誌發表原創作品的話，應該能做出獲得讀者鼎力支持的商品。

正好那時，公司高層做了指示，說要把原創作品集合起來出成雜誌，所以我就像被推了一把似地做出了《b—boy》。

——原創作品合集《b—boy》出刊時，您有視為仿效對象或假想敵的雜誌嗎？

太田　在準備期間沒有特別意識到哪本雜誌。不過自從打算定期發行像是《b—boy》形式的刊物之後就有了。

——可以告訴我當時出現在您腦中的雜誌名字嗎？

太田　Fusion Product的《KID's》。印象中那是一本很閃亮的書，而且陣容強大，有很多在同人誌界很紅的作者。不管是模仿對象或是假想敵，我覺得都是《KID's》。

──那本打算定期發行的刊物應該就是《MAGAZINE BE×BOY》吧？

《MAGAZINE BE×BOY》是在一九九三年創刊的，創刊的準備期間很長嗎？

太田　應該沒有吧。因為在雜誌創刊的前一年先設立了新的漫畫書系BE×BOY COMICS，是先出漫畫書系才創刊雜誌的。從設立書系到雜誌創刊只有半年的間隔而已，所以我覺得時間一下子就過去了。

──我聽說《MAGAZINE BE×BOY》的雜誌概念是「男生和男生的『少女漫畫』」。

太田　在打算自己辦以描繪男男戀情為主題的作品雜誌時，我覺得要和既有的雜誌做出區隔才好。而且看《JUNE》的作品時，主題大多給人悲情的印象，雖然我也喜歡那樣的故事，可是同樣也想看輕鬆明快的作品……從那時開始有這個想法。也

214

許是因為我是看少女漫畫長大的吧，所以自然地會想看類似少女漫畫那樣，談戀愛時心頭小鹿亂撞的輕快故事，不過是由兩個男生來演。因此新雜誌的概念就決定是這個方向了。為了在說明時讓對方更好理解，所以就解釋成「男孩子之間的『少女漫畫』」。

我想做的是讀者看了會覺得快樂的雜誌。而且那個年代，喜歡「同性愛」作品還是會讓人感到悖德感與愧疚，會很在意周遭的異樣眼光，我希望能消除那種自卑感。如果推出風格輕鬆明快的雜誌，能與和自己一樣渴求男男戀愛故事的讀者一起同樂多好啊～我是一邊想像著那種畫面一邊做雜誌的（笑）。

——在新雜誌創刊時，執筆作者有什麼挑選的基準嗎？

太田　不分哪個圈子，願意在雜誌上執筆的人都好。同人誌界總是人才濟濟，一九八〇年代末到一九九〇年代初期當然也是如此。如果有其他能讓這些作者們發揮才能的場所就好了……我是那麼想的。

不知道極限在哪裡般，銷量不斷提高

—— 《MAGAZINE BE×BOY》創刊當初，有什麼辛苦之處嗎？

太田　比起感到辛苦，當時非常期待雜誌創刊的日子。在發行作品合集後，讀者們寄來許多聲援的明信片，讓我們受到很大的鼓勵。新書系BE×BOY COMICS成立之後，迴響更是大得出乎意料。由於是得到這些回饋後創辦的新雜誌，「不知道大家這次又會有什麼樣的反應呢？應該會很高興吧？」這種期待的成分更大。

—— 一九九二年創設漫畫書系時，沒想過能得到那麼巨大的迴響嗎？

太田　雖然覺得應該能得到某種程度的迴響，但是讀者的反應還是遠遠超乎我們的預期，讓我們又驚又喜。雖然以前出過一般類別的原創漫畫，可是老實說，讀者會怎麼看待原創的男男戀愛漫畫呢？我們還是有點不安。不過，因為有趣所以試看看吧！我們抱著這樣的想法踏出了第一步，沒想到一發行就立刻賣到缺貨，再版後立刻賣完、再再版後又立刻賣完，大家都高興到哀號不已呢。我們原本就相信市場

216

裡一定潛伏著喜歡男男戀愛的少數派，這些書就是出給那些讀者看的，因此就算不

熱銷也無所謂，只要目標客群願意支持，今後可以細水長流地經營這塊就好。由於

原本就沒有抱著特別高的期待，所以市場的反應如此熱烈，讓我們嚇了一大跳。

—— 《MAGAZINE BE×BOY》創刊時也同樣高興地哀號不已嗎？

太田　是的　（笑）。創刊號一發行就立刻缺貨，真的讓我們很驚訝。為了讓讀者可

以沒有壓力地在書店買書，因此在設計封面和內頁排版時都特地參考少年漫畫雜誌

與青年漫畫雜誌的風格。也許是這樣的考量奏效吧？買書的人相當踴躍，讓我們非

常感動。

—— 有相當特意除去耽美的色彩嗎？

太田　這是很困難的部分，不過我們確實有特地那麼做。我們一方面希望讀者能沒

有壓力地買、輕鬆地看我們的雜誌；但我們也覺得描繪男性戀情時特有的糾結感與

非克服不可的障礙也是很重要的。因此我們一面摸索著如何在輕鬆明快與糾結感之

間取得平衡，一面做出了創刊號。會不會讓讀者覺得我們的態度太輕浮，不把同性

戀情當一回事？可是過於耽美的話也不好⋯⋯由於我們一直一邊煩惱一邊做雜誌，所以對於雜誌會給讀者怎樣的印象感到忐忑不安。不過讀者們大多給我們非常好的評價，我記得這讓我們當時又驚又喜。

——回顧創刊當時，最有印象的事是什麼呢？

太田　發行量。真的是想都沒想過的數字。創刊之後，感覺不管是雜誌還是漫畫單行本，所有出版品都非常熱賣，和以前發行過的雜誌、漫畫的數量天差地遠。創刊之後每次銷售量都在提升，我都在想銷售量的極限到底在哪裡。

——我想，這是因為原本潛伏在市場底下，等待這類刊物出現的讀者真的非常多的緣故。

太田　只要想到有人和自己一樣飢渴，一直期望著這種類型的刊物問世，我就會對銷售數字感到很高興。就這個層面而言，創刊後有好一段時間，我的心情一直非常好（笑）。

——一九九三年三月《MAGAZINE BE×BOY》創刊後，業界掀起了ＢＬ雜誌的創

218

刊熱潮。身為熱潮中的雜誌之一，您怎麼看這股熱潮呢？

太田　對於這個現象我也同樣很驚訝，覺得這股趨勢大到嚇人。雜誌的數量增加，讀者愈來愈容易在書店購買BL雜誌，我一方面覺得這是件好事，但是另一方面，身為一名喜歡BL的讀者，對於BL變成商業道具，又有一點小小的糾結。

我自己做雜誌時，認為刊載在這本雜誌上的作品，角色之間的「關係」由「兩個男性」來詮釋是必要而且絕對有意義的。我們非常重視這點，也不願意在這方面有任何偷工減料。可是，看到其他雜誌賣得很好，又會覺得是不是該迎合當紅的作品比較好？會有各種不安與迷惘。但是即使如此，我們也只能和作者一起繼續做出自己想做的作品。只有這是絕對不能迷失的方向，我是一邊這麼想，一邊做到今天的。

——在我的印象中，《MAGAZINE BE×BOY》一創刊就立刻成為引領BL熱潮的核心雜誌，一直處於主流地位。您曾特地想過「要變成這樣」嗎？

太田　就結果而言，能讓其他人有那種感覺，我感到很榮幸；但是身為雜誌的製作

人員，當時的我只想著該如何做出符合讀者期望、讓讀者看得高興的作品而已。

世界上有一定人數的女性喜歡男性同性之間的戀情

—— 比起故意製造萌點或情境，仔細、鄭重地接下讀者的要求、把讀者想看的內容展現給讀者欣賞。我覺得ＢＬ業界，出版社對讀者的需求比其他類別敏感很多。

太田　也許真的是這樣呢。讀者想看的作品、作者想畫的作品、自己想做的作品。

假如這三者之間的平衡崩壞，就無法成為大多數人覺得好看的作品了。如何保持這個平衡，我想，是永遠的課題。現在也依然是讓人感到困難的問題。

—— 在《ＭＡＧＡＺＩＮＥ ＢＥ×ＢＯＹ》創刊後，您擔任總編輯的時間超過十五年以上，您曾覺得自己想做的作品與讀者想看的作品之間有落差並感到進退兩難嗎？

太田　……我想應該沒有那麼大的落差吧。確實有讀者要求過與我個人感性完全不同的作品，但我不會覺得難以理解或認為他們的想法很無聊。其實我所說的「讀

者」是包含作者在內，所有認同我那長久以來難以大聲宣揚的嗜好的人。我覺得這些人是我唯一的理解者，也是共犯。也許是基於這種想法吧，我很自然地認為應該為讀者著想。思考該如何做出讓所有讀者都能看得開心的雜誌，對我來說是件很快樂的事。而且因為我已經刊行過許多其他作品，當時的環境也能讓我們做出各種豐富多樣的雜誌或作品，因此不必想太多，就能自然地應對讀者的需求。

——您是怎麼應對讀者喜好的細分化與多元化的呢？

太田 由於我想做的是讓大部分讀者看得開心的雜誌，所以對於多元化，我天天都在煩惱該怎麼應對才好。但是我並沒有想什麼對策。因為我認為《MAGAZINE BE×BOY》是能刊載各種題材的雜誌，不需要被「只能刊載某類作品」的想法束縛，只要夠有趣，任何作品都可以刊載。

雖然我自己也覺得《MAGAZINE BE×BOY》會跟隨流行，但是我想，《MAGAZINE BE×BOY》應該沒有「這本雜誌就是這種風格！」的鮮明色彩吧。

說不定這就是《MAGAZINE BE×BOY》的特色？這本雜誌什麼都有，沒有所謂的

特性。從某個時期起，我開始想把雜誌做成這個樣子。同時也貪心地想讓雜誌成為什麼樣的作品都能刊載的雜誌。

——現實中經常有因為讀者不愛看連載的作品，或者因為其他各種因素，不再購買某本雜誌的事。您會很敏感地意識到這個部分嗎？

太田 和「意識」有點不太一樣，不過我一直覺得世界上有一定人數的女性喜歡男性同性之間的戀情，或者是與戀愛無關的搭檔關係。不論發生什麼事，這些人都不會消失的。就算BL的泡沫經濟崩壞了，或者BL業界整體的業績衰退了，這些人也絕對不會消失。我自己幾十年來也是其中的一份子，所以很肯定這件事（笑）。因為我覺得終極目標是做給這個族群看，所以圍繞在這族群四周的人今後會不會消失，就不要太在意了。

——也就是把對BL的愛有如萬年冰河層般的讀者視為主要客群？

太田 沒錯。只要不讓這些人失望，我覺得讀者就絕對不會拋棄我們雜誌。因此就算在BL熱潮最興盛時，對於某天熱潮可能會衰退的事也沒有特別感到不安。另一

想做的東西都是從貪心的欲望中誕生的

——Boy's Love 一詞從一九九〇年代中期開始廣泛流傳，作為這個類別的稱呼，您

——從創刊以來就沒有變過呢。

太田　因為注視的方向沒有改變過。只是，現在想想，在泡沫經濟的時期，如果只是跟著大家窮開心，心想反正這樣的榮景大概不會再出現就好了（笑）。

年一樣，沒有改變。

那裡（笑）。比起當年，現在BL的熱潮已經相當沉靜了，但我們的態度還是跟當

放在萬年冰河層上。我擅自認定那是絕對不會動搖的同好，不論何時都會永遠待在

意起來，就會在意到沒完沒了而迷失自己。也許就是這樣，所以我才會更把注意力

雜誌，就會陷入不安的惡性循環裡，所以會故意不去注意其他雜誌吧。因為一旦在

方面也可能是因為我生性膽小，其他雜誌在我眼中都很閃亮耀眼，如果太在意其他

對這個詞有什麼印象呢？

太田　我沒有特別注意過，但是這個詞不知不覺之間就傳開了呢。由於在Boy's Love這個詞流行起來之前，我們公司就已經以「BOY'S MAGAZINE」為廣告詞，並把雜誌統稱為「BOY'S」了，所以就算大家開始說Boy's Love，我們也不覺得哪裡不對。

——雖然您很肯定以男男戀情為主題的作品有一定的讀者群，但是，您曾想過BL會像今日一樣成為一種固定存在的類別嗎？

太田　如果可以成為一個專門的類別該有多好～頂多這麼希望過吧。感覺比起以前，現在知道BL這個類別的人變多了呢。不過最近媒體在提到BL時，我會覺得用法好像有點不對，或者說好像有點語病呢。每次看到或聽到媒體把少年愛或同性戀說成BL，就會覺得用法怪怪的……讓我很在意（笑）。可是，這個類別之所以能擴大到現在這樣，有很大的原因是媒體做了專題報導，讓原本不知道BL的人認識BL的緣故。而Boy's Love這個詞彙本身會這麼廣為流傳，就像剛才您說的，是

224

《COMIC Image》最早使用了「Boy's Love」一詞，之後《PUFF》又做了好幾次的專題，才會普及，成為現在這樣。我覺得媒體的力量是很大的。

——在我的印象中，BL這個類別剛確立、比較初期時，BiBLOS就已經開始推出廣播劇CD、OVA動畫，還有由聲優演出的活動等等，是不停地為BL帶來新元素的出版社呢。

太田　與其說是因為想創新或突破，不如說是將讀者期望的事情或是我們自己想做的事情，在可以做的時機來臨時做出來這種感覺。我不記得有做過什麼太自不量力的事，因為太亂來的話，可能會做出讓讀者失望的東西，那是我們最害怕的情況。

——不會覺得只要有那些穩定的萬年冰河層支持，做什麼都不用怕嗎？

太田　萬年冰河層的許多人都見多識廣，眼界相對地很高。雖然我相信他們會一直支持下去，但假如讓他們失望了，就算是萬年冰河，還是有可能會融化的，我同時也有這種危機感。所以不能把目光從這個群體上移開，而且重要的是還要想辦法讓冰河層增厚才行。

—— 即使到現在，除了《MAGAZINE BE×BOY》和《BE・BOY GOLD》之外，您們也持續出版²各種合集和完全預約制的漫畫單行本、電子書等等。從大眾取向的作品到有年齡限制的重口味作品，不斷推出種類豐富、多采多姿的作品呢。

太田　我們想做的東西都是從貪心的欲望中誕生的。除了輕鬆明快的作品之外，《JUNE》時代就很受重視的耽美，還有重口味的作品，我們全都想看，也希望讀者能喜歡。所以就變成這也做那也做了（笑）。

—— 距離《MAGAZINE BE×BOY》和《BE・BOY GOLD》創刊已經過了很長一段時間，您有想過配合讀者喜好的變化之類來改變雜誌概念嗎？

太田　不只是針對雜誌概念而已。每個時期的人氣走向與流行要素等資料都會不斷地傳入編輯部，所以我們每天都在煩惱著該如何活用這些資料呢。雖然明白該注視的是萬年冰河層，而且也確實一直注視著那邊，但也不能因此就無視其他的族群。該如我們每天都在煩惱迷惘該如何取得兩者之間的平衡，即使是現在也依然如此。

何在珍惜既有讀者的同時，讓新讀者對雜誌感興趣，果然不是件簡單的事。我覺得

不管哪種媒體都需要新陳代謝才能活下來，而且萬年冰河層也是會有新陳代謝的。

——在ＢＬ雜誌界，作者在不同雜誌上發表作品是很普通的情況，出版社搶人氣作者的稿約，而且稿約都排到很久之後的事也時有耳聞。我想，不只是向人氣作者邀稿而已，編輯也必須向今後發展性高的作者邀稿，提早搶到稿約，除此之外還得挖掘同人誌界有實力的作者，隨時保持敏銳的天線才行吧？

太田　這種事只能從平常就開始有意識地磨練了。不過關於作者的工作排程，其實要直接試探才行。老實說，不到那時候就不知道該位作者的情況。也不能單純覺得作者排程上有空就向對方邀稿。這樣一來，果然得回到該作者畫的作品有不有趣、想不想看那作者的作品這種原點來思考才行呢。我覺得拉開天線時最重要的就是要接收這方面的訊息。比如，二十四年組³的老師們的作品，即使到現在還是被不同世代的人喜愛著，像這種人人都覺得好看的作品，不管過了多少年還是會讓人覺得很好看。所以，基本上只能張開天線，注意某個作家的作品好不好看而已。說是這麼說，但其實是很單純的事呢。

做出能提供療癒時間的商品

—— 請讓我再問一次，在您心中，BL的魅力在哪裡呢？

太田　我覺得有魅力的部分很多，最有魅力的地方是……這種說法可能有些陳腐吧，不過我覺得最有魅力的部分果然在於「描寫愛情」吧。普遍的愛情也存在於BL作品之中。就算是現代社會，女性還是很難公然說自己對性相關的東西有興趣、或是享受這方面的愉悅。不過包含我自己在內，女性中也不少對自己有這方面的欲求相當有自覺的人。然而提供給這些女性們看的作品，其實沒有很多。必須有性的元素，又不希望只有肉體關係，這樣的作品就更少了。但是BL裡有許多強烈渴求對方感情的故事，我覺得這正是魅力所在。就我個人來說，我很喜歡因為強烈渴望對方，所以才和對方發生肉體關係的故事（笑）。其實，我從小就是個認為成年男女的愛情只有短短一瞬，接下來一定會很悲慘的……悲觀小孩（笑）。就在那時，我偶然看到了描寫兩名男性之間牢固而且永不完結的關係的作品，讓我有種心

靈被救贖的感覺。男男戀情給了我活下去的希望與擁抱那希望的力量。為了讓被我擅自認定為「共犯」的讀者們享受BL之樂，今後我也會繼續和同為「共犯」的作者們一起不斷推出新的作品。對我來說，BL就是這麼有魅力的世界（笑）。

—— 您現在已經卸下《MAGAZINE BE×BOY》總編輯的頭銜了，假如有機會的話，會想再次以總編輯的身分在前方領導，或創辦新的BL雜誌嗎？

太田　我只是從總編輯的位子上退下而已，現在也依然參與著《MAGAZINE BE×BOY》的編輯工作。因為我還是和以前一樣與作者們一起做作品，所以沒特別想過要帶頭指揮或辦新雜誌。比起那些事，我更希望能讓比我更接近讀者的工作人員成為編輯部的主力，並且和他們一起快樂地做雜誌。就我個人而言，我現在還是非常非常喜歡BL，也喜歡小說、漫畫、動畫之類的娛樂媒體。在這點上我和讀者們是一樣的，今後，我想以讀者的角度檢視自家雜誌不足的部分，並加以補強。假如我真的冒出想自己做一本雜誌的念頭，到時我會寫企劃書交給編輯部的（笑）。時時刻刻張開天線、打開自己的開關，不放過所有的機會，隨時都能伺機

而動。如果能做到這樣的話，今後我還是能一直享受ＢＬ呢。

—— 在《ＭＡＧＡＺＩＮＥ ＢＥ×ＢＯＹ》創刊超過二十年、經過無數日月的現在，您有什麼新的感想嗎？

太田　這個嘛……現在想想，自從創刊以來，我一直很注意不讓讀者看膩我們家的雜誌。由於我們是商業雜誌，必須有讀者存在，而且願意購買刊物，才有辦法成為商品。讀者是最巨大也是最可怕的存在。我自己也是讀者，所以很清楚，讀者的眼光是既溫暖又嚴格的。他們不會漏看缺點，能在玉石同匱的情況下找出美玉。而我想做出讓有這種鑑賞力的讀者們滿意的作品。

除此之外，最近不只新作品會出成電子書，許多很久以前的舊作也開始發行電子書版本，藉著電子書這個媒介踏入ＢＬ世界的新讀者也變多了。如此一來，不管是新作還是舊作，都能在同樣的環境中被讀者看到、供讀者選擇並閱讀。我想，讀者們會因此想看更多更符合自己喜好的作品吧？我希望能和擁有非凡才能的作者們一起勇敢面對讀者的需求、提供讀者想看的作品。雖然現在經由電視節目和雜誌等

媒體的報導，ＢＬ已經不是那麼稀奇的東西了。但就算知名度升高，也不等於推出的作品就全都能賣得很好。必須是畫面好看、故事精彩，或是在其他方面很突出的作品才能引人注目。這個部分從古至今都是不變的。我想做出更多能夠吸引讀者的作品。

——請告訴我您對ＢＬ這個類別今後的期望。

太田　雖然和過去做的事差不多，但是若今後也能繼續做出身為製作方的自己覺得好看的作品，我會很高興的。同時我也希望能繼續做出讀者想看的作品，我是基於希望能與讀者分享自己覺得好看的作品的想法做到今天的，也希望自己今後能一直朝著同樣的方向努力下去。不論讀者的口味分得多細，應該也不至於與任何作者或編輯或其他讀者都不重疊吧？我覺得推出到市面上的作品，應該都是某些人會想看的作品。假如在未來，曾經細分化的東西又統合在一起，那應該也是基於大多數人的期盼，才會變成的結果吧。

我不曾想過逆著潮流走或是主動興起什麼新的潮流。不是只考慮自己想做的東

西而已，而是希望能隨時朝讀者注視的方向靠攏，這是我的夙願。

除此之外，我希望能夠做出讓見多識廣的萬年冰河層的讀者們說出「好看」的作品。我想，只要世界上有女性，應該就會永遠存在著那樣的族群，因此對我們而言……不論何時都存在著、支持著我們的這些人，我覺得是某種指標。就像在夜空中閃閃發亮的北極星一樣（笑）。我希望今後也繼續做出能提供療癒時間的商品，給以萬年冰河層為首，所有喜歡ＢＬ的讀者們。

太田歲子與BL

於一九九三年推出漫畫雜誌《MAGAZINE BE×BOY》，一發行就大受歡迎，成為一九九〇年代中期捲起BL熱潮的核心雜誌。身為《MAGAZINE BE×BOY》的創辦人兼相當長一段時間的總編輯，太田小姐很少出現在媒體上，也很少有機會談到創刊當時的事情。目前她是株式會社libre（原libre出版株式會社）的總經理。

註

1 採訪中採訪者曾說到「Boy's Love」一詞廣為流傳的可能原因。

2 商業合集系列《b−Boy》（《b−Boyキチク》、《b−Boyド S》、《b−Boyらぶ》等）、座裏屋蘭丸的完全預約制漫畫單行本《VOID》、電子雜誌《b-boyキューブ》等等。

3 出生於昭和二十四（一九四九）年前後，在一九七〇年代於少女漫畫界掀起革命的女性漫畫家們。代表人物有青池保子、木原敏江、竹宮惠子、萩尾望都、山岸凉子等等。

書店店員所目睹的當年的BL

高狩高志

身為書店店員，本文將以賣書人的角度回憶一九九〇年代BL的情況。但記憶與現實可能有所出入，還請見諒。

我是一九九三年開始於書店工作的，在所謂的「動畫衍生作品的商業合集」剛興起時，《メイドイン星矢》、《サムライキッズ》（兩者皆由青磁BiBLOS出版）之類的合集賣得相當好。但是另一方面，也有發生過不知道什麼是同人誌的小朋友誤把動畫衍生商業合集當成原作購買，因而被家長抗議的事。當時的漫畫專賣店不多，而且很多書店都沒進動畫衍生商業合集或BL作品。雖然當時青磁BiBLOS等出版社已經開始發行原創BL漫畫了，可是與其他出版社的書加起來，一個月大約只有三、四本新書，數量還是相當少，也

因此，書店大多把ＢＬ當成女性漫畫之一，沒有特別分出一個類別，只是與女性漫畫擺在一起。

與一般漫畫不同，當時青磁BiBLOS（後來改名為BiBLOS）出版的漫畫是被當成「書籍」處理的，除非書店下單，否則通路商不會主動送貨到店裡。我記得當時每個月都必須確認通路商送來的新書清單，用筆寫訂購單指定要進哪些書。那時候我幾乎沒有聽說過「ＢＬ」一詞。當時最有名的作品是熱門漫畫《我的企鵝會說話》（秋田書店）的作者真東砂波老師畫的ＢＬ漫畫《FAKE》（青磁BiBLOS）。我還記得自己那時進了相當數量的《FAKE》。不過那時候的ＢＬ漫畫出的還不多，基本上是為了增加女性漫畫的商品種類而進ＢＬ漫畫的，因此就我個人而言，其實沒有「ＢＬ賣得很好」的感覺。再加上之後有三年左右的時間做的是其他工作，沒有目睹到ＢＬ的黃金暢銷期，讓我覺得有點可惜。

一九九八年左右，我再次回到大型書店工作。店裡已經把ＢＬ漫畫與少女漫畫分開，獨立成一個書架了。當時書架上的分類名稱是「耽美」，我想現在應該還是有以這個名稱作為分類的書店吧，但是在東京的市區，已經幾乎看不到這種說法了。不知道除了「耽美」、「ＢＬ」、「Boy's Love」之外，還有沒有使用其他詞彙稱呼這個類別的書店呢？我有點在意。

對於這個時期的ＢＬ，我最有印象的部分是出版ＢＬ作品的出版社增加，漫畫單行本的數量也變多了。除此之外，ＢＬ雜誌的數量也多了許多，店裡擺了很多非動畫衍生的原創ＢＬ合集。當時網路還不普及，就算身為店員也不一定能分辨雜誌與合集的不同，我還記得為了回答客人這個問題而煞費苦心。

最近網路漫畫平台「裏SUNDAY」（小學館）的漫畫書系「裏SUNDAY COMICS」也開始出起ＢＬ作品了。在少女漫畫方面，雖然早就有過尾崎南《絕愛—１９８９—》那樣，在少女漫畫雜誌連載ＢＬ的特殊例子，但一九九０年代到二０００年代中期為止，一般的漫畫書系很少會推出ＢＬ作品。原本連載於ＢＬ雜誌上的作品《世紀末達令》（菜琉斗真樹）在一九九九年由秋田書店的KIRARA 16 COMICS書系出版時，我很煩惱該擺在哪邊的書架上。除此之外像白泉社JETS COMICS書系於一九九八年出版的《愛在末路之境》（水城雪可奈），到底該與同書系的作品放在一起呢？還是依內容放在ＢＬ區呢？讓我相當煩惱。（羅川真里茂）、小學館JUDY COMICS書系於二００六年出版的《紐約・紐約》

不過在當時，雖然大出版社沒有出版ＢＬ漫畫，但是有名的少女小說書系卻出了ＢＬ小說。集英社的Cobalt文庫出版ＢＬ小說時，我真的很驚訝。除此之外，講談社的Ｘ文庫

White Heart還有小學館的Palette文庫也都有出BL小說。講談社X文庫很親切地以不同顏色的書背區分類別，一眼就能看出哪本是BL，可以毫不猶豫地和其他文庫版BL小說放在一起，但其他的書系，沒看過內容的話就無法判斷是不是BL，很傷腦筋。

當時的BL小說大多是新書版（漫畫單行本大小）或文庫版的大小，最近如文藝小說一般四六版的軟精裝書也增加了，尺寸種類愈來愈豐富。但是身為書店店員的真心話是，書的尺寸變多時，就不得不重新設置書櫃，而且設專區時會變得很辛苦。

從二〇〇二年起開始連載，直到今日依然很紅的作品《純情羅曼史》（中村春菊‧KADOKAWA），其實我當初只有「原本出版中村春菊老師作品的櫻桃書房破產，所以換出版社出書」的印象而已，老實說沒想到會賣得這麼好。除此之外像《擁抱春天的羅曼史》（新田祐克）、《KIZUNA—絆—》（小鷹和麻）、《純情同棲愛》（水城雪可奈）、《獨眼紳士與少年》（吉永史）、《Love Mode》（志水雪）等等，在我的印象中，一九九〇～二〇〇〇年代前半賣得最好的大多是BiBLOS的作品。

我待的書店也有販賣BL相關商品的廣播劇CD。由於廠商與一般CD不同，退貨條件相當嚴格，因此最後庫存的量相當多，而且廠商倒閉的事也讓我印象深刻。記憶中有賣那些CD的書店不少，我們店裡最後是以清倉特價的方式把那些商品處理掉。但是後來在

237

網路上查資料時發現，其中有很多CD都沒有再版，而且有些CD還是附有贈品的特別版，所以當初也許不該賤賣，應該繼續擺著慢慢賣才是正確的決定吧？順帶一提，我對BL有些不好的回憶，就是狂熱的粉絲相當多，店裡的POP或海報常被偷出版社會送書店在當時還算少見的大張海報，常常貼不到一個星期就被偷走，我們也只能苦笑。偷了岩本薰·不破慎理《惠比壽名流男仕》（BiBLOS）大張海報的人，現在也不遲，希望能把海報還給我們。

雖然最近變得很常見了，不過作者與出版社的人一起拜訪書店，也是二〇〇〇年之後的事吧？作者拜訪書店時會畫簽名板送給店家，店員則會把簽名板裝飾在店裡，並拍照給作者看。假如作者因為看了賣場的布置而覺得開心，我們店員也會很高興。當時我們幾乎不會在作者拜訪書店時請他們在書上簽名，不過現在的話，我們一定會請作者們在書上簽名。

之前我們店裡也舉辦過好幾次BL作者的簽名會。說到BL作者才有的特色，就是作者在舉辦簽名會時，會送很多豪華的禮物給參加簽名會的讀者。小報、影印本、同人誌，這些還算普通，甚至還有很多人會自掏腰包做周邊商品，讓我很驚訝。有次因為禮物是隨行杯，所以搬了好幾個大紙箱進店裡時，我真的嚇了一大跳。也許是因為BL作者們大多

238

有在進行同人活動，所以很懂這種事吧？我總是很佩服他們的點子。

二十年前，我剛進入書店界時，BL是只有想看的人才會特地去找來看的小眾刊物。

不過現在的客群變得很廣呢。每當我看到連男性都很理所當然地買BL作品時，總是會冒出這種想法。現在，我在自己工作的書店布置BL區時會想，萬一BL被東京都青少年健全育成條例指定為有害圖書時，也一定要想辦法好好應對才行。BL現在已經是大部分書店都能買到的商品了，如果有人在不知情的情況下買了BL作品，並且喜歡上BL的話，以書店的角度來看，會覺得有新讀者加入很開心；但也有不少買錯書的人會來店裡抱怨。

最近有些出版社也開始幫18禁的BL作品另外設計封面版型了。身為書店店員，我會繼續布置出能讓所有客人高興的賣場，並且繼續看著BL在之後十年、二十年的發展。

高狩高志（Takakari Takashi）

負責東京都內大型書店漫畫賣場業務的書店店員，擁有豐富的漫畫知識，也為出版社經銷部提供可靠的參考。

結語

本書的採訪員是在十多歲時接受女性向二創同人誌熱潮的洗禮，從此沉浸在日後被稱為ＢＬ的漫畫、小說世界中，每天享受ＢＬ樂趣的人。也是真的陶醉於當年的熱絡氣氛，流連忘返在各式ＢＬ作品中，充實地度過ＢＬ人生的讀者。

要不要聊聊那些年的ＢＬ呢？

在此再次感謝爽快地答應這些讀者的請求，不吝撥出貴重時間接受訪談的吉永史女士、小鷹和麻女士、松岡夏輝女士、霜月りつ女士、太田歲子女士，讓我們聽到許多寶貴的話題。

也在此感謝三崎尚人先生、高狩高志先生賜稿，以不同的立場、觀點剖析ＢＬ的發展。

此外還要感謝漫畫家ナツメカズキ老師為本書繪製了兩位男士的美麗插圖，華麗清俊的插圖使本書增添了許多光彩。

在此感謝參與本書製作的其他相關人士。

並且要向購買本書的您致上最大的謝意。

希望哪天能再次聊聊那些年的ＢＬ。

葵月吉日　かつくら編集部

241

かつくら編集部

「かつくら」是櫻雲社發行，以女性讀者為主的季刊雜誌（1、4、7、10月）。雜誌的副標題為「小説Fan Book」。廣泛介紹推理、奇幻、輕小説、BL……等類型的小説、漫畫作品。

5 位代表性作家、編輯的真情告白

那些年他們眼中的 BL

2017 年 8 月 1 日初版第一刷發行

編　　者　かつくら編集部
譯　　者　呂郁青
編　　輯　邱千容
美術編輯　竇元玉
發 行 人　齋木祥行
發 行 所　台灣東販股份有限公司
　　　　　＜地址＞台北市南京東路 4 段 130 號 2F-1
　　　　　＜電話＞(02)2577-8878
　　　　　＜傳真＞(02)2577-8896
　　　　　＜網址＞http://www.tohan.com.tw
郵撥帳號　1405049-4
法律顧問　蕭雄淋律師
總 經 銷　聯合發行股份有限公司
　　　　　＜電話＞(02)2917-8022

國家圖書館出版品預行編目(CIP)資料

那些年他們眼中的BL：5位代表性作家、編輯的真情告白 / かつくら編集部編；呂郁青譯. -- 初版. -- 臺北市：臺灣東販, 2017.08
248面 ;14.7X21公分
ISBN 978-986-475-431-1(平裝)

1.漫畫 2.同性戀 3.讀物研究

947.41　　　　　　　　106011156

ANOKORO NO BL NO HANASHI WO
SHIYOU BOYS LOVE INTERVIEW SHU

© OWNSHA Co,.Ltd. 2016
Originally published in Japan in 2016 by
OWNSHA Co,.Ltd.
Chinese translation rights arranged through
TOHAN CORPORATION, TOKYO.

TOHAN